WIE
ERKENNE ICH?
DIE KUNST DES
EXPRESSIONISMUS

JOACHIM NAGEL

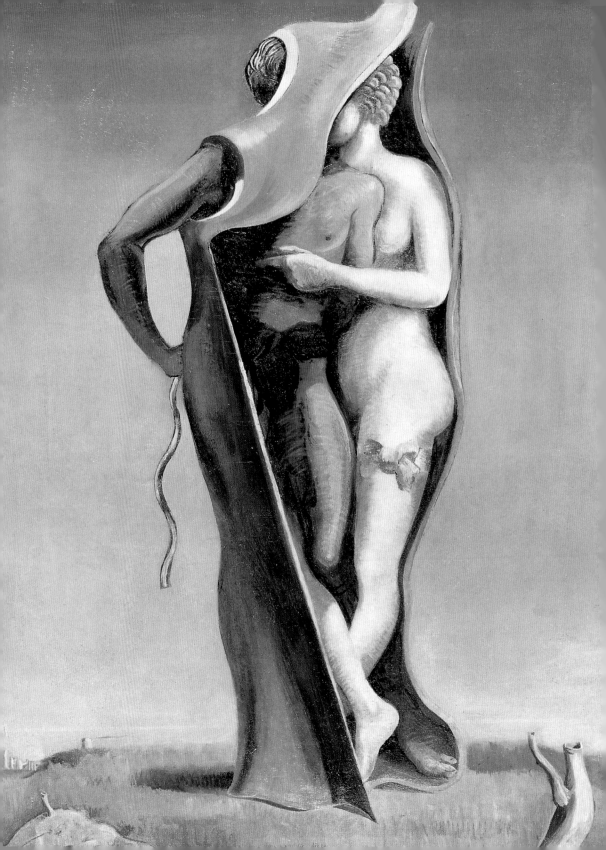

inter/ART 15

어떻게 이해할까?

초현실주의
SURREALISM

요아힘 나겔 지음 | 황종민 옮김

막스 에른스트, 〈사랑이여 영원하라 혹은 매력적인 나라〉, 1923, 캔버스에 유화, 131.5×98cm, 세인트루이스 미술관 Saint Louis Art Museum

미술문화
MISULMUNHWA

글쓴이 **요아힘 나겔** Joachim Nagel
대학에서 문예학과 예술사를 전공하였다. 문화역사학자로서 뮌헨에 거주하면서, 텔
레비전 방송 편집자로 일하고 있으며, 19세기 독일 지성계와 유명 미술가들의 생애
에 초점을 맞춰 저술 활동을 하고 있다.

옮긴이 **황종민**
서울대학교 독어독문학과 박사과정을 수료하고 독일 괴팅엔 대학교에서 수학했으며
서울대학교, 한양대학교, 동국대학교, 한성대학교에 출강하였다.
현재 뉴질랜드에 거주하면서 번역 활동에 전념하고 있다.

inter/ART 15
어떻게 이해할까?

초현실주의

초판발행 · 2008. 07. 19.
지은이 · 요아힘 나겔
옮긴이 · 황종민
펴낸이 · 지미정
펴낸곳 · 미술문화
　　　　서울시 마포구 합정동 355-2
　　　　　전화 (02)335-2964 팩시밀리 (02)335-2965
등록번호 제10-956호 등록일 1994. 3. 30

ISBN 978-89-91847-42-2
ISBN 978-89-91847-26-2(세트)

값 12,000원

www.misulmun.co.kr

차례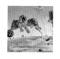

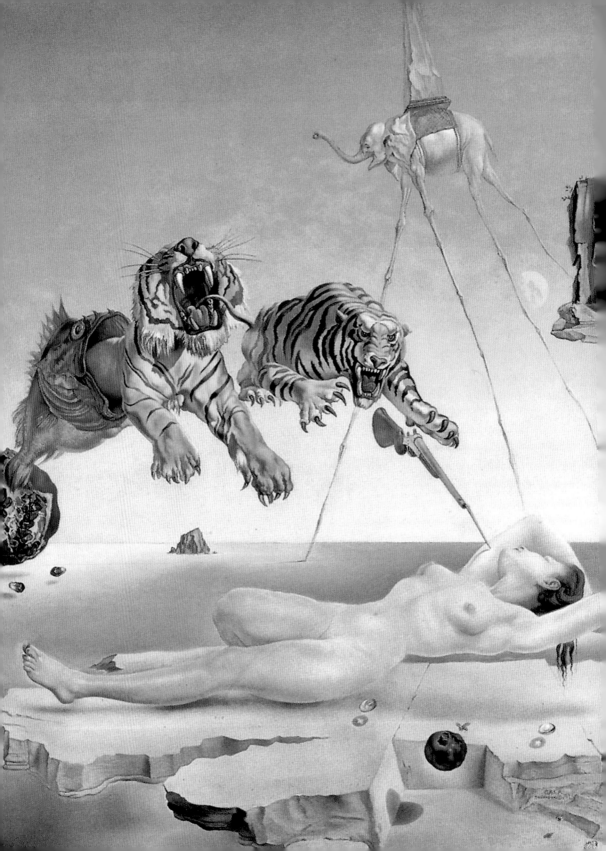

살바도르 달리
잠 깨기 직전 한 마리 꿀벌이 석류 주위를 날아서 생긴 꿈
1944, 목재에 유화, 51×41cm,
티센-보르네미사 미술관 Museo
Thyssen-Bornemisza, 마드리드
(74쪽 참조)

들어가는 말

재봉틀과 우산이 해부대에서 우연히 만나는 것은 아름답다.

– 콩트 드 로트레아몽

19세기 프랑스 시인은 아름다움에 대해 대담하고 도발적인 정의를 내리고 있다! 후일 이는 초현실주의를 주도하는 원칙이 된다. 본질적으로 이질적인 대상들이 기이한 영역에서 조우하도록 하는 과감한 결합이 막스 에른스트, 살바도르 달리, 르네 마그리트와 같은 화가들의 그림 세계를 이루는 특징이다.

초현실주의라는 개념 역시 문학에서 유래했다. 1917년 시인 아폴리네르는 장 콕토의 발레극《퍼레이드 *Parade*》와 자신의 희곡《티레시아스의 유방 *Les Mamelles de Tirésias*》을 "초현실적"이라고 일컬었다. 인류는 당시 1차 세계 대전의 대량학살을 충격적으로 체험하면서, 철저한 정신적 변화의 필요성을 절감하고 현실을 초월할 길을 모색하고 있었다.

1916년 다다 운동은 전쟁에 반기를 들기 위해 형성되어 사회와 문화에 근본적인 의문을 제기하고 이들을 가차 없이 조소했다. 다다의

❖ **다다 Dada**
다다의 태동지는 취리히의 슈피겔가세에 있는 카바레 볼테르였다. 여기에서 후고 발, 한스 아르프, 트리스탄 차라 등이 1916년 2월부터 "무로부터의 광대놀이(A Clown's Game from Nothing)"를 하며 부르주아 문화에 반대하는 무의미한 음성시를 낭송했다. 곧 마르셀 뒤샹과 같은 미술가들이 합류하여 오브제, 콜라주, 포토몽타주 등의 표현기법을 개발했다. 또 다른 다다 그룹이 베를린과 쾰른 등지에서 생겨났으며, 여기에서는 막스 에른스트가 주도적으로 활동했다. 1차 세계 대전 후에 다다는 아방가르드의 중심지인 파리 예술계와 긴밀히 접촉했다. 브르통은 1920년 『리테라튀르 *Littérature*』잡지 한 권 전체를 다다 선언에 할애했다. 이러한 연계가 느슨해진 것은 1920년대 초 파괴적 제스처("무, 무, 무")에 머물지 않고 체계적으로 예술 실험을 하고 싶다는 욕구를 초현실주의자들이 느끼면서부터이다. 특히 막스 에른스트가 다다 막스(DADA MAX)로부터 다재다능한 초현실주의 화가로 변신하는 데에서 그 변화가 뚜렷이 나타난다. 반면 뒤샹이 1938년의 역사적인 파리 초현실주의 전시회에 참여한 것은(16쪽 참조) 다다가 초현실주의에 20년 동안 계속 영향을 미쳤음을 보여준다.

**막스 에른스트, 한스 아르프
자연신화적 홍적세 그림**

1920, 종이에 사진 일부를 콜라주하고, 과슈, 연필, 펜, 먹으로 그린 후 마분지에 붙임, 11.2×10cm, 슈프렝겔 미술관 Sprengel Museum, 하노버

이 콜라주는 그림과 제목에서 홍적세(빙하기)의 허구적 현상을 당혹스러운 방식으로 다루고 있다. 중심인물은 태고의 인간과 새의 혼합체로서 창조의 공통적 근원을 상기시킨다. 오른쪽의 현대 여성은 황홀경에 빠져 포즈를 취하고 있다. 초현실주의자들에게는 이러한 "몽환장면"의 정확한 해석보다 그 시적인 매력이 더 중요했다. 새와 새인간은 막스 에른스트의 그림 전체에서 중요한 역할을 한다.

반항적 싹으로부터 1차 세계 대전 후, 초현실주의가 움트기 시작했다. 그 지도적 인물인 작가 앙드레 브르통은 다다의 반 부르주아적 분노를, 창조적 혁신을 주창하는 혁명적 강령으로 변화시켰다.

 회화에서는 입체주의의 추상적 형식언어를 거부하고 구상적인 표현으로 회귀하여, 묘사 수단 대신에 그림 내용을 높이 평가하게 되었다. 이때 중요한 것은 문화적 관습에 휩쓸리지 않고 선입견 없이 현실을 바라보는 것이라고 브르통은 여겼다. 그는 이를 위해서 꿈과 무의식의 영역을 들여다보아야 한다고 (지그문트 프로이트의 저서에 영향을 받아) 생각했다. 1919년에 브르통은 필리프 수포와 공동으

한줄요약

• 초현실주의의 시초는 다다이다.
• 초현실주의는 처음에는 문학운동이었다.

막스 에른스트
펀칭 볼 혹은 부오나로티의 불멸
성
1920, 사진과 콜라주, 아놀드 H.
크레인 컬렉션 Arnold H. Crane
Collection, 뉴욕/시카고

로 상념과 연상을 무의식적으로 번갈아 기록한 실험소설『자장磁場 *Les champs magnétiques*』을 썼다.

앙드레 마송이나 호안 미로와 같은 최초의 초현실주의 미술가들은 초현실주의 운동에 합류하자마자 이러한 "자동기술법"(25쪽 참조)을 스케치와 회화에도 적용하고자 했다. 1921년 브르통이 파리에서 화가 막스 에른스트의 전시회를 개최하면서부터 주로 문학 운동에 머물렀던 초창기 초현실주의는 결정적인 예술적 추진력을 얻게 되었다. 쾰른 다다 그룹의 저명한 활동가였던 에른스트(왼쪽 사진 참조)는 텍스트와 그림 콜라주를 결합시킨 연작 〈파타가가 *FATAGAGA*〉를 한스 아르프와 공동 제작하여 이 전시회에 출품했다. 이 그림들에 등장하는 백일몽을 꾸는 인물들은 초현실주의 미술이 나아갈 방향을 제시했다.

시각의 혁명

1924년 제1차 「초현실주의 선언」에서 브르통은 "근원상태의 눈"을 창작과정의 이상적인 전제조건이라고 칭송했다. 그는 어린이, 정신병자, 원시민족, 도취된 사람의 시각(이미 표현주의자들이 이러한 퍼스펙티브에 관심을 쏟은 바 있다)이 이 전제조건을 충족시키고 있다고 여겼다. 1919년부터 브르통, 수포, 루이 아라공이 발간한 잡지『리테라튀르』를 통해 파리 초현실주의자들의 주장에 주목하고 있던 에른스트는, 1921년 파리 전시회가 끝나자마자 초현실주의의 접근법을 마술적 "백일몽"의 공식으로 삼아 환상적 그림 세계를 열었다. 시적이

❖ 브르통과 프로이트

프로이트의 무의식과 꿈 해석 연구에 자극을 받아, 브르통은 의식의 통제를 벗어난 "심리적인 자동기술"을 예술 창작과정에 필수적이라고 여겼다. 그는 꿈의 무의식적인 기록은 일상체험을 초월한 현실을 여과 없이 전달한다고 생각했다. 하지만 정신분석은 환자의 꿈 이야기를 해석하여 환자에 대해 정보를 얻으려 하는 반면에 브르통은 꿈 체험을 시적으로 기록하는 데 만족했기 때문에, 1921년 빈에서 브르통과 프로이트가 만났을 때 이 정신분석가와 초현실주의자 사이에 이견이 드러났다.

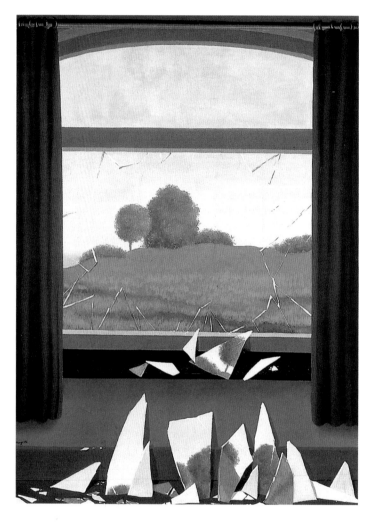

르네 마그리트
밭의 열쇠
1936, 캔버스에 유화,
80×60cm, 티센-보르네미사 미술
관, 마드리드

창은 마그리트의 작품에 자주 이용
되는 모티프이다. 마그리트는 이
모티프에서 눈에 보이는 현실을 회
화에서 모사할 때 생겨나는 문제점
을 다루었다. 유리창이 박살난 것
은 외부세계를 왜곡하지 않고 통찰
할 수 있음을 뜻할 수도 있지만, 시
각이 깨지고 널브러져 조각났음을
상징한다. 유리조각들에는 깨지
기 전 창을 통해 본 모습이 남아 있
다. 또한 유리조각들이 방 안으로
떨어진 것은 외부세계가 의식으로
강제로 침입하는 것을 표현한다.

면서도 옥죄는 듯한 비현실의 영역에 우화 세계를 펼쳤다.

　1927년에 파리에 온 벨기에인 르네 마그리트는 에른스트만큼 몽
환적이지는 않지만 그 못지않게 혁신적인 방식으로 수수께끼 같은 회
화를 제작했다. 그의 작품은 종종 초현실주의의 기본원리들을 그림
으로 보여준다고 여겨진다. 이를테면 〈밭의 열쇠〉에서 유리창이 박
살난 것은 현실을 바라보는 시각이 깨졌음을 분명하게 상징한다. 〈이

한줄요약

• 초현실주의의 중심원칙은
현실을 새로이 바라보는 것
이다.
• 꿈과 무의식이 원천으로 이
용된다.
• 내면의 그림이 미술 작품의
직간접적인 원본이 된다.

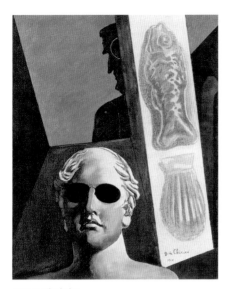

조르조 데 키리코
기욤 아폴리네르의 초상화
1914, 캔버스에 유화 및 목탄화, 81.5×65cm,
국립 현대 미술관, 조르주 퐁피두 센터 Musee National d'
Art Moderne, Centre Georges Pompidou, 파리

데 키리코의 이 초기 회화에서부터 그 특유의 기울어진
퍼스펙티브를 지닌 공간구성이 나타난다. 물고기와 조
개가 그려진 수수께끼 같은 석판 옆에 시인 아폴리네르가
맹인 예언자로 묘사된다(이는 아폴리네르가 1차 세계 대
전에서 머리부상을 당할 것을 예견하고 있다). 데 키리코
는 "초현실"이란 개념의 창안자인 아폴리네르와 함께 후
일 그의 그림들에 등장하는 섬뜩한 마네킹의 모티프를
개발했다(60쪽 이하 참조).

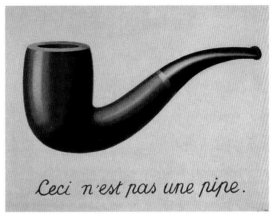

르네 마그리트
이미지의 배반
1928년경, 캔버스에 유화, 64.5×94cm, 로스앤젤레스 카운티 미술관
Los Angeles County Museum of Art

마그리트는 이 유명한 그림에서 지각을 신뢰할 수 없음을 아이러니한 방
식으로 다루고 있다. 완벽한 파이프를 그리고서 "이것은 파이프가 아니
다."라는 설명을 달고 있는 것이다. 그렇다, 이는 파이프 그림에 지나지
않으며 우리에게 실제 대상의 환영을 전해줄 뿐이다. 이것이 환각임을 깨
달으면 우리는 사물세계의 현실에 대해서도 의심하게 된다.

미지의 배반〉은 초현실주의 운동의 아이콘이 되었는
데, 이미 제목에서부터 눈으로 볼 수 있는 거짓 현실
에 대한 불신이 표출되어 있다.

　1926년에 초현실주의 갤러리가 개관되었고 최초
의 그룹 전시회에 이탈리아인 조르조 데 키리코도 참
여했다. 데 키리코는 이미 10년 전 그의 "형이상회화
pittura metafisica"를 통해 무한하게 펼쳐지는 퍼스펙티브와 낯설게 만든
인물을 묘사하여 초현실주의적 장면의 원형을 만들어낸 바 있다. 같
은 해(1926) 『초현실주의 혁명』이 창간되어 새로운 회원과 작품들을
계속 발굴했다. 예를 들어 1929년에 카탈루냐인 살바도르 달리를 소
개하여 센세이션을 일으켰는데, 후일 달리는 그림공간을 환각적 꿈
의 풍경으로 가장 철저하게 변화시키는 데 성공한 미술가가 되었다.

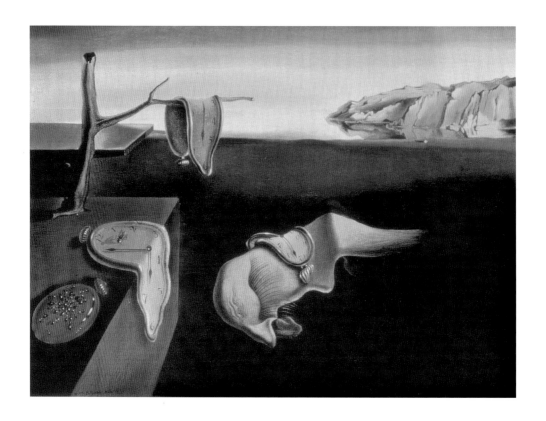

충격과 스캔들

브르통이 처음부터 요구했던 새로운 시각은 1930년 그의 제2차 「초현실주의 선언」에서 어둡고 섬뜩한 특징을 더욱 강하게 띠게 되었다. 그의 초현실주의 동료들의 회화와 오브제 미술에서도 이러한 경향이 일반적으로 나타났으며, 특히 달리의 회화는 점점 더 강박관념과 공포를 주제로 삼았다. 다다의 뒤를 이어 초현실주의는 처음부터 자극과 충격의 효과를 노렸다. 권총으로 군중을 쏘라는 브르통의 제안(16쪽 참조)은 다행히 이론으로 그쳤지만, 에른스트가 〈아기 예수에게 매질하는 성모 마리아〉에서 득의만만하게 보여주듯, 굳이 유혈학살을 하지 않아도 신

살바도르 달리
기억의 영속성
1931, 캔버스에 유화, 24.1×33cm, 뉴욕 현대 미술관 The Museum of Modern Art(MoMA)

광활한 사막처럼 보이는 평지 저 멀리에 산이 아스라히 펼쳐져 있고 기계적 장치들과 유기적 생물들이 자리잡고 있다. 꿈의 풍경은 이런 모습을 띠고 있으며 여기에서 달리는, 에로스와 폭력의 드라마를 연출하거나 혹은 이 그림에서처럼 기억이란 주제와 초현실주의의 철학을 그림으로 보여준다. 인간의 머리를 연상시키는 생물체가 "영혼의 풍경"과 유착되어 있고 (흘러가는 순간처럼 무르면서도 딱딱한) 시계 형태의 시간에 붙들려 있는 듯 보인다. 말라 죽은 나무와 곤충들은 죽음과 우주의 영속성을 상징한다.

막스 에른스트
(세 목격자가 보고 있는 가운데)
아기 예수에게 매질하는 성모 마
리아
1926, 캔버스에 유화,
196×130cm, 루드비히 미술관
Museum Ludwig, 쾰른

에른스트는 여기에서 기독교 성화
의 중심 모티프를 도발적으로 풍자
한다. 성모 마리아가 아기 예수를
매질하는 것이 세속의 엄마가 아기
를 때리는 것과 다를 바 없으며, 후
광이 바닥에 떨어지는 사실적이
자 상징적 장면을 에른스트, 브르
통, 엘뤼아르가 목격자로서 지켜
보고 있다. 이 그림을 가톨릭 지역
인 그의 고향 쾰른에 전시하자 대
주교 교구 감독청과 마찰이 생긴
것은 당연한 일이었다.

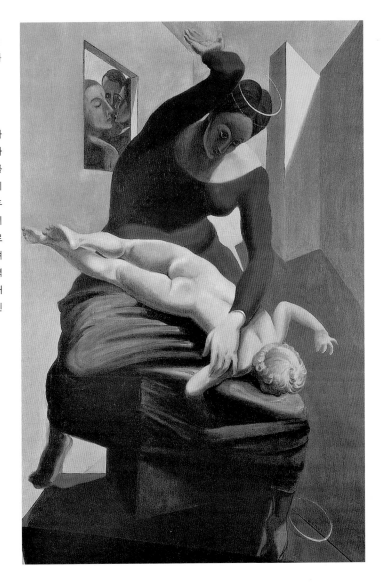

성불가침의 것을 보기 좋게 메다꽂을 수 있었다.

하지만 이러한 신성모독적인 유희도 한스 벨머가 1930년대 중반
부터 만들기 시작한 성도착적 인형이나, 1928년 달리와 루이스 부뉴
엘이 제작한 최초의 초현실주의 영화 《안달루시아의 개》에 나오는

공포장면들(개미들이 기어가는 손, 클로즈업되어 면도칼로 잘리는 눈)에 비하면 아무 것도 아닌 것으로 보인다.

선언, 심판, 행사

초현실주의자들의 미술작품에 시, 위트, 공포가 종종 결합되어 있듯이, 그들의 행동에는 게임과 도발이 상호 긴장을 유지하고 있었다. 브르통이 재판관으로 등장하고 보수 작가 폴 부르제가 봉제 인형으로 피고석에 나타난 부르주아 문학에 대한 공개 재판에서도 그러했다. 1924년 "초현실주의 연구소"를 설립하고 전시회를 주도하고 온갖 종류의 출판물을 끊임없이 발행했던 조정자이자 핵심이론가인 브르통이 없었다면 초현실주의 그룹은 아마 금세 다시 흩어졌을 것이다. 하지만 한편으로 그는 독단적 열정에 넘쳐 몇몇 구성원을 심판함으로써(1934년 달리를 너무 상업화되었다고 심판했듯이) '친구들이 회동'할 때마다(17쪽 참조) 언쟁과 분열이 일어났다.

한스 벨머
인형
1932/45. 목재에 그림을 그리고, 머리카락을 씌우고 양말과 신발을 신겼다. 61×170×51cm, 국립 현대 미술관, 조르주 퐁피두 센터, 파리

시적이고 선정적으로 낯설게 만든 인형들은 초현실주의 오브제 미술에서 매우 일반적이었지만, 벨머의 인형처럼 기괴하지는 않다. 뒤틀린 토르소들이 외설스럽게 노출을 한 채 삼위일체를 이루고 있다. 성폭력의 환상을 여과 없이 드러낸 듯이 보인다.

루이스 부뉴엘, 살바도르 달리
안달루시아의 개
1928, 영화 스틸 사진

이는 영화사에서 가장 유명한 "절개" 직전의 순간이다. 구름이 보름달을 가로지르는 동안 예리하게 간 남자의 칼이 여자의 왼쪽 눈을 절개한다(122쪽 참조). 언뜻 보기에 이는 사디즘적인 행위로 보이지만 세계를 바라보는 인습적 시각을 제거하는 것을 상징하며, 구름이 달을 가로지는 것 또한 관습적 시각을 없애는 것을 강조한다.

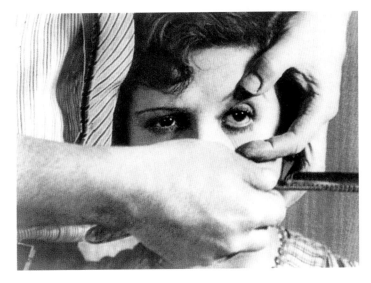

불화의 씨앗이 된 것은 항상 정치운동과의 관계였다. 과거 다다 활동가들은 보수적 부르주아 계급에 반대하는 데 의견의 일치를 보았다. 하지만 브르통과 아라공을 위시한 일부는 공산당과 연대하고자 했던 반면에 다른 사람들은 무정부주의적 개인주의를 주장했다. 다양한 접근법들의 공통분모를 찾아내어 『혁명에 봉사하는 초현실주의』(1930-33년까지 단기간 발간된 잡지)에 싣는 데는 항상 단서가 붙었고 이 때문에 후일 출판된 기관지 『미노타우로스』는 세계관 논쟁을 상당 부분 포기하고 초현실주의 미술을 정선하여 소개하는 데 전념했다.

내부적 반목에도 불구하고 1938년에 파리의 보자르 갤러리에서 "국제 초현실주의 전시회"를 개최함으로써 다시 한번 전설적 거사에 성공했다. 그러나 이는 마지막 행사라고 말할 수 있었다. 다음 해에 2차 세계 대전이 발발하여 초현실주의 공동체가 일시적으로 해체되었기 때문이다. 브르통과 아라공은 군에 입대했고 독일 출신이었던 에른스트 등은 프랑스에 억류되었다가 미국에서 오랫동안 이민생활을 했으나 여기에서도 의심의 눈초리를 받았다. 하지만 초

한줄요약

- 브르통은 초현실주의의 주축이자 핵심이론가이다.
- 그는 도발적 선언과 팸플릿에서 초현실주의 운동의 기본원칙을 발표한다.
- 그는 대부분의 초현실주의 잡지들을 발간하여 중요한 토론광장을 마련한다.

❖ 국제 초현실주의 전시회 1938

보자르 갤러리(Galérie des Beaux-Arts)에서 열린 이 전시회는 20년 동안의 초현실주의 미술을 성대하게 결산했다. 하지만 여기서는 도발적 오브제와 대담한 연출때문에 달리, 에른스트 혹은 데 키리코의 일류 회화들이 뒷전으로 밀려났다. 파리의 상류 인사들은 입구에 들어서자마자 달리의 〈비오는 택시〉를 보고 경악했다. 상어 머리를 한 운전수가 운전하는 구식 차량의 뒷자리에 어색한 미소를 머금은 마네킹이 앉아 있었는데, 그녀의 이브닝드레스는 목이 깊게 파여 있었고 가발은 지붕에서 끊임없이 흘러내리는 물에 젖어 산발이 되어 있었다. 샐러드, 치커리, 담쟁이덩굴, 갈대가 차 안을 뒤덮고, 2백 마리의 식용달팽이가 차 안을 기어 다니고 있었다. 본 전시실은 마르셀 뒤샹이 석탄자루, 꽃 등을 이용하여 환상적인 미로로 변화시켜놓았고, 통로에는 아르프, 에른스트, 마송, 미로, 탕기 등이 "고요한 음란성"의 상징으로서 제작한, 야릇하고 선정적인 옷을 차려 입은 마네킹들이 세워져 눈길을 끌었다. 그 밖에 "조명의 대가" 만 레이는 개막식이 시작될 때 정전이 되게 하고 방문객들에게 손전등을 쥐어주었으며 카탈로그 대신 『초현실주의 소사전』을 제공했다. 이 사전은 오늘날 초현실주의 운동 전체의 미니백과사전으로 여겨지며, 이 전시회는 1960년대의 격정적 "해프닝"의 원형으로 간주된다.

현실주의자들이 그룹 차원에서 시작했던 일을 달리, 에른스트, 마그리트 등은 개인 차원에서 계속 추구하였다. 그들은 실험을 통해 예술의 새 지평을 열었던 것이다.

전쟁이 끝나자 뿔뿔이 흩어졌던 초현실주의자들은 다시 파리에 모여서 1947년 다시금 성대하게 회고전을 열었다. 하지만 브르통이 계속 촉매 역할을 했음에도 이 그룹은 연대가 느슨해졌고, 1966년 브르통의 사망과 함께 최종적으로 해체되었다. 그러나 초현실주의는 이 후기국면에서도 중요한 영향력을 발휘했다. 꿈의 시각, 변형, 동시성 따위의 미학적 원칙들이 광고의 시각영상을 정복했고, 영화에 새로운 방향을 제시했으며, 비디오클립 세대들의 시청 패턴의 토대를 마련했다. 그 밖에 초현실주의는 화가 에른스트 푹스를 포함한 1960년대 빈의 환상적 사실주의에 뚜렷한 영향을 미쳤다. 초현실주의를 모방한 아류 일부가 통속적 흐름에 빠져들었을지도 모르지만, 전체적으로 보면 초현실주의는 20세기의 가장 중요한 미술조류임을 입증했다.

한줄요약

"가장 간단한 초현실주의적 행동은 손에 권총을 들고 거리에 나가 닥치는 대로 가능한 한 많은 군중을 쏘는 것이다."
– 앙드레 브르통, 1930, 제2차 「초현실주의 선언」에서

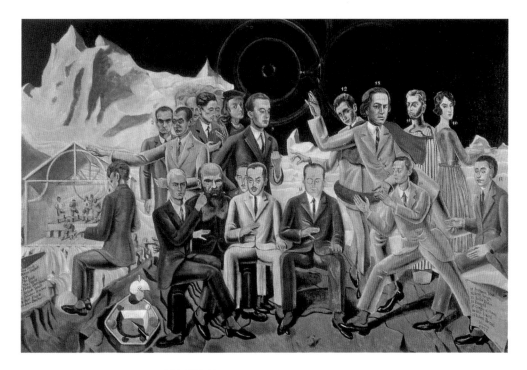

막스 에른스트
친구들 회동에서
1922, 캔버스에 유화, 129.5×193cm, 루드비히 미술관, 쾰른

1922년 12월에 막스 에른스트는 당시 활동하고 있던 초현실주의 미술 동료들의 집단초상화를 그렸다. 이들은 (1) 르네 크르벨 (2) 필리프 수포 (3) 한스 아르프 (4) 막스 에른스트 (5) 막스 메린 (6) 표도르 도스토예프스키 (7) 라파엘로 (8) 테오도르 프랭켈 (9) 폴 엘뤼아르 (10) 장 폴랑 (11) 벵자멩 페레 (12) 루이 아라공 (13) 앙드레 브르통 (14) 요하네스 바르겔트 (15) 조르조 데 키리코 (16) 갈라 엘뤼아르 (17) 로베르 데스노스이다. 이 시기는 초현실주의가 다다로부터 분리되고 있으나 아직 문학에 주도되는 운동일 무렵이다. 문학의 영향을 받고 있었음은 (라파엘로 이외에) 도스토예프스키를 허구의 회원으로 여기고 있는 데서 특히 입증된다.

초현실주의 연표

1913 조르조 데 키리코(1888-1978)가 〈시인의 불안〉(51쪽 참조) 등으로 "형이상회화"를 창시하여 초현실주의 회화의 선구자가 된다. 마르셀 뒤샹(1887-1968)이 〈자전거 바퀴〉(92쪽 참조)를 전시하면서 레디메이드를 예술작품이라고 최초로 선언한다.

1916 취리히에서 다다가 창시된다. 다다는 후일 초현실주의에 결정적 영향을 미친다.

1917 시인 기욤 아폴리네르(1880-1918)가 장 콕토의 발레극《퍼레이드》와 자신의 희곡《티레시아스의 유방》을 "초현실적"이라고 일컫는다. 후일 파리 초현실주의 운동의 주도적 인물이 된 앙드레 브르통(1896-1966)이 동료 문인 필리프 수포(1897-1990)와 루이 아라공(1897-1987)을 알게 된다. 뒤샹

Nᵒˢ 9-10 – Troisième année 1ᵉʳ Octobre 1927

LA RÉVOLUTION SURRÉALISTE

L'ÉCRITURE AUTOMATIQUE

SOMMAIRE

잡지『초현실주의 혁명』9/10호의 표지, 1927년 10월호

이 만 레이(본명 에마뉘엘 라드니츠키 Emmanuel Radnitzky, 1890-1976)와 함께 뉴욕에서 다다 그룹을 만든다.

1918 브르통이 시인 폴 엘뤼아르(본명 유진 그린델 Eugène Grindel, 1895-1952)를 알게 되고, 엘뤼아르와 그의 아내 갈라(1894-1982, 후일 살바도르 달리의 부인이 됨)는 이내 초현실주의자 모임에서 중요한 역할을 한다. 막스 에른스트(1891-1976)가 한스 아르프(1886-1966)와 함께 쾰른 다다 그룹을 만든다. 데 키리코가 그의 가장 유명한 그림 〈불안케 하는 여신들〉(60쪽 참조)을 그린다.

1919 브르통과 수포가 실험소설『자장』을 써서 "자동기술법"의 실례를 보인다. 이들은 아라공과 함께 잡지『리테라튀르』를 창간한다(1924년까지 발간). 에른스트가 콜라주로 실험을 시작한다(31쪽 이하 참조).

1920 취리히의 다다이스트 트리스탄 차라(본명 사무엘 로젠스톡 Samuel Rosenstock, 1896-1963)가 파리에서 브르통 모임과 접촉한다.『리테라튀르』가 23편의 다다 선언을 담은 특별호를 발간한다.

1921 파리의 오 상 파렐 갤러리(Galérie Au Sans Pareil)에서 차라와 브르통의 주도로 에른스트의 첫 전시회가 열린다. 에른스트는 달리 및 마그리트와 함께 후일 가장 저명한 초현실주의 화가 트리오가 된다. 만 레이가 레이요그래피(카메라를 이용하지 않은 사진)를 발명한다. 브르통이 빈에서 무의식과 꿈에 관한 이론으로 초현실주의 미술의 근거를 제공한 정신분석가 지그문트 프로이트를 찾아간다.

1923 브르통이 차라 및 다다이스트들과 결별한다. 만 레이가 현대미술의 발아인 〈파괴할 수 없는 오브제〉(96쪽 참조)를 제조한다.

1924 브르통이 제1차 「초현실주의 선언」을 발표한다. 파리에 "초현실주의 연구소" 설립. 앙드레 마송(1896-1987)과 호안 미로(1893-1983)가 초현실주의자들에 합류한다. 잡지 『초현실주의 혁명』이 창간된다(1929년까지 발간). 이제 초현실주의자들은 파리에서 브르통을 회장으로 삼아 공식 협회로 활동한다. 동조자로는 초현실주의자들이 찬미하던 파블로 피카소(1881-1973)가 있으며, 피카소는 이후 10년 동안 계속 협력한다. 만 레이가 가장 유명한 초현실주의 사진 〈앵그르의 바이올린〉(116쪽 참조)을 제작한다.

1925 에른스트가 그래픽 처리법 '프로타주'(문지르기 기법)를 발견하고(〈자연사自然史 Histoire naturelle〉 연작, 68쪽 참조), 뒤이어 유화의 '그라타주'(긁어내기 기법)를 개발한다(〈숲 그림〉 연작, 29쪽 참조). 마송이 모래 그림으로 실험을 한다(27쪽 참조). 파리의 피에르 갤러리(Galérie Pierre)에서 몇몇 초현실주의자들의 전시회가 열린다.

1926 파리에서 초현실주의 갤러리(Galérie surrealiste)가 개관된다. 〈아름다운 시체〉라고 일컬어진 공동 콜라주(33쪽 참조)가 시작된다. 마그리트(1898-1967)의 주도로 벨기에 초현실주의자 그룹이 벨기에에서 생겨난다.

1927 "초현실주의 갤러리"에서 이브 탕기(1900-55, 54쪽 참조)의 첫 전시회가 열린다. 마그리트가 파리에 와서(1930년까지 머물면서), 전형적인 초현실주의자로 성장한다.

1928 브르통이 에세이 「초현실주의와 회화」를 발표한다. 미로가 카탈루냐인 살바도르 달리(1904-89)를 파리의 초현실주의자 모임에 소개한다. 달리는 같은 스페인 사람인 루이스 부뉴엘과 함께 영화의 초현실주의 선언이라고 할 수 있는, 센세이셔널한 영화 《안달루시아의 개》(15쪽 참조)를 제작한다. 마그리트가 눈으로 볼 수 있는 현실에 대한 근본적 회의를 표현한 획기적인 회화 〈이미지의 배반〉을 그린다.

만 레이의 실험영화에 나오는 앙드레 브르통, 1935

1929 폴과 갈라 엘뤼아르, 마그리트가 달리를 만나러 그의 고향 카다케스(Cadaqués)로 찾아간다. 달리와 갈라가 사랑에 빠져 이후 함께 산다. 후일 가장 인기 있는 초현실주의 화가가 된 달리의 최초 그림들이 『초현실주의 혁명』에 소개된다.

1930 브르통이 제2차 「초현실주의 선언」을 발표한다. 잡지 『혁명에 봉사하는 초현실주의』가 창간된다(1933년까지 발간). 부뉴엘이 그의 두 번째 영화 《황금시대》(122쪽 이하 참조)로 스캔들을 일으킨다.

1931 달리가 〈기억의 영속성〉(12쪽 참조)으로 그의 전형적 양식을 발견한다.

1932 한스 벨머(1902-75)가 그의 최초의 움직이는 여성 등신인형을 제작한다(14쪽 참조).

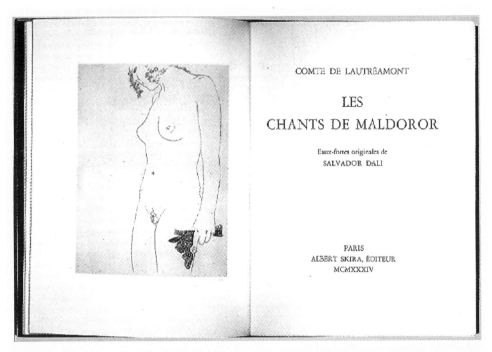

로트레아몽, 《말도로르의 노래》, 살바도르 달리 그림, 1934

1933 잡지 『미노타우로스』가 창간된다(1939년까지 발간). 브라사이(본명 길라 할라츠 Gyula Halász, 1899-1984)가 센세이션을 일으킨 〈파리의 야경〉(113쪽 참조) 사진을 발표하고, 달리와 함께 『미노타우로스』에 〈무의식의 조각상〉 연작(118쪽 참조)을 싣는다.

1934 초현실주의자들이 달리를 심판한다.

1935 오스카 도밍게스가 '데칼코마니' 기법(옮기기 처리법)을 발견하며, 특히 벨머와 에른스트가 이 기법을 회화에 응용하고 완성시킨다(30쪽 참조, 〈도둑맞은 거울〉). 벨머가 파리에서 그의 〈인형〉을 선보이며 『미노타우로스』에 그의 인형 사진들의 제1차 연작을 발표한다(103쪽 참조).

1936 런던에서 국제 초현실주의 전시회가 열린다. 에른스트가 에세이 「회화를 넘어서」를 발표한다. "환상적 미술, 다다와 초현실주의(Fantastic Art, Dada and Surrealism)"라는 제목으로 미국에서 최초의 초현실주의 전시회가 개최된다. 파리에서 열린 성대한 초현실주의 오브제 미술 전시회에 출품하기 위해 달리의 〈바닷가재 전화기〉(85쪽 참조), 메레 오펜하임의 〈모피로 된 아침식사〉(97쪽 참조) 등 유명한 작품들이 제작된다.

1937 브르통의 주도 아래 파리에 그라디바 갤러리(Galérie GRADIVA)가 개관된다. 달리가 초현실주의의 가장 매력적인 이중그림 중 하나인 〈산정호수〉(48쪽 참조)를 그린다. 달리가 엘자 스키아파렐리의 패션(109쪽 참조)과 전설적인 〈〈매 웨스트의〉 입술소파〉(108쪽 참조)를 디자인한다.

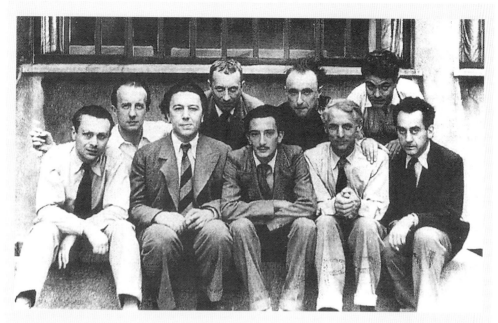

1930년경 파리의 초현실주의자들: (왼쪽에서 오른쪽으로) 트리스탄 차라, 폴 엘뤼아르, 앙드레 브르통, 한스 아르프, 살바도르 달리, 이브 탕기, 막스 에른스트, 르네 크르벨, 만 레이

1938 국제 초현실주의 전시회가 파리의 보자르 갤러리에서 개최되어 달리의 〈비오는 택시〉와 환상적 마네킹 군상이 센세이션을 일으킨다. 전시회와 함께 『초현실주의 소사전』이 출간된다. 달리가 런던에서 프로이트를 만나고, 브르통이 멕시코에서 레오 트로츠키와 프리다 칼로 (1907-54, 81쪽 참조)를 만난다.

1939 2차 세계 대전이 발발한다. 파리 초현실주의자들이 뿔뿔이 흩어져 외국으로 망명한다.

1940 멕시코 시티에서 국제 초현실주의 전시회가 열린다.

1945 벨 아미 국제 미술 경연(Bel Ami International Art Competition)에 출품하기 위해 에른스트와 달리가 각각 회화 〈성 안토니우스의 유혹〉(72쪽 이하 참조)을 제작한다. 달리는 또한 히치콕의 영화 《스펠바운드 *Spellbound*》의 미술 디자인을 맡는다(123쪽 참조).

1947 2차 세계 대전 종전 2년 후 초현실주의자들이 파리에 다시 모여 매그 갤러리(Galérie Maeght)에서 성대한 국제 초현실주의 회고전을 연다.

1966 중심인물 브르통의 사망과 더불어 초현실주의 시대가 끝난다.

회화

초현실주의 회화는 세계의 내면 현실을 찾기 위해
무의식의 심층을 들여다본다. 이는 비범한 기법들, 특히
거의 연금술적인 변신술을 구사하여 꿈, 도취, 백일몽의
영역으로부터 환상적 암호들을 불러내어 고차원의
현실로 들어가기 위한 열쇠로 삼는다. 건축과
자연, 인간과 물질의 대담한 결합이, 수수께끼
같은 상황에 괴상한 존재들이 등장하는 초현실주의
그림공간의 특징을 이룬다. 그리하여 거의 무진장하게
그림을 창안하여 무제한으로 자유롭게 형상화할 수 있는
새로운 구상성의 미학이 생겨난다. 초현실주의 회화는
부조리하고 때로는 악마적인 시의 세계를 우리 눈앞에
보여주는 마술거울 역할을 한다.

- 초현실주의 회화의 주요 관심사는 무엇인가?
- 초현실주의 회화는 기법과 그림 구성에서 어떤 새로운 길을
 걷는가?
- 초현실주의 회화가 가장 자주 사용하는 주제와 모티프는
 무엇인가?

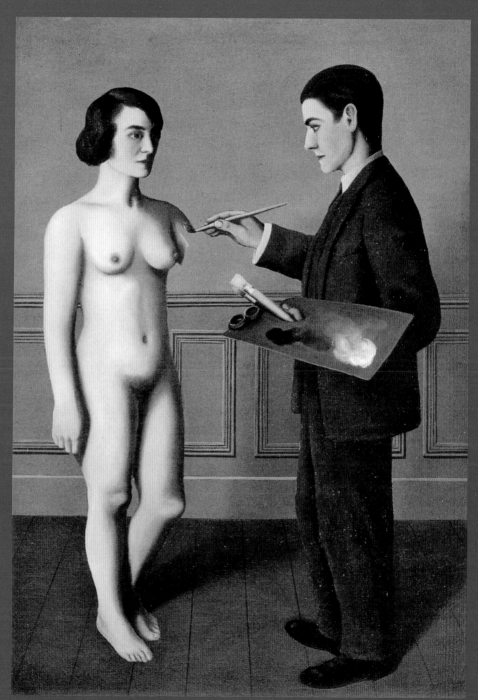

르네 마그리트, 〈불가능한 것의 시도〉, 1928, 캔버스에 유화, 116×81cm, 도요타 시립 미술관, 도요타 시市 (64쪽 참조)

이론적 기초

시초에 언어가 있었다. 초현실주의의 근원은 문학운동이었다. 또한 초현실주의는 스스로를 미술 양식이라고 여기지 않고 정신적 강령이라고 생각했다. 이러한 두 가지 정황에서 출발하여 브르통, 에른스트, 마그리트는 광범위한 이론을 담은 논문에서 매우 정열적으로 미술의 새로운 길을 정의하려고 한다. 브르통은 그의 에세이 「초현실주의와 회화」(1928)에서 미술에 대해 상세히 다루면서 이 장르를 고답적으로 이해하기를 철저히 거부하였으며, 막스 에른스트의 글 「회화를 넘어서」(1936)는 제목부터 고루한 이해에 분명히 반대한다.

초현실주의 화가들은 많은 아방가르드적 경향을 포괄한다. 표현주의자들과 마찬가지로 사회비판의 접근방식을 취하며, 다다이스트들과 마찬가지로 도발적 제스처를 보이고, 입체주의자들과 마찬가지로 콜라주를 통해 전통적 회화를 파괴한다. 하지만 초현실주의자들의 이런 유파들에 대한 본질적 반대 입장 역시 간과할 수 없다. 반부르주아적인 과장된 제스처에 점점 더 빠져드는 다다이스트들의 부정적 태도에 맞서 초현실주의자들은 새로운 표현 수단을 진지하게 모색했으며, 입체주의자들의 형식 논의에 맞서 그림 내용을 다시금 성찰했다. 예를 들어 바실리 칸딘스키가 옹호했던 순수 추상도 초현실주의자에게는 잘못된 길로 여겨졌다. 한편 오랜 기간 동안 문

❖ 초현실주의와 문학

초현실주의는 문학예술에서 시작된다. 시인 아폴리네르가 1917년 "초현실적"이라는 개념을 도입하고, 잡지 『리테라튀르』가 이 운동의 최초의 출판기관지가 된다. 초현실주의의 미학적 모범 역시 문학 작품인 콩트 드 로트레아몽(본명 이시도르 뒤카스 Isidore Ducasse)의 《말도로르의 노래》(1869)이다. 초현실주의 초기의 그림 창작은 언어 실험적 처리법을 미술에 응용하는 것으로부터 시작되며, 문학적 모범들은 초현실주의 미술을 규정하는 데 계속 중요한 역할을 한다. 로트레아몽, 보들레르, 랭보의 "악마적인" 시 이외에 반이성적인 태도, 보편적 예술개념, 밤의 신비에 몰입하는 경향을 보였던 낭만주의 시들이 초현실주의 미술에 영향을 미친다. 초현실주의 미술가들은 대개 깊은 문학적 교양을 지니고 있으며, 예를 들어 텍스트-그림-콜라주, 잡지, 혹은 책-삽화 등을 통해 초현실주의 문학가들과 긴밀히 협력한다. 초현실주의 문학의 주요 작품으로는 엘뤼아르의 『고통의 수도』(1926), 아라공의 『파리의 농부』(1926), 브르통의 『나쟈Nadja』(1928)가 있다.

한줄요약

- 초현실주의 회화는 다다와 입체주의에서 생겨난 접근법들을 계속 발전시킨다.
- 가장 중요한 추진력은 현실을 미술적으로 반영하는 내면의 시선이다.

학 언어로 실험을 하지 않았더라면 초현실주의자들이 1920년대 중반부터 발전시켰던 매혹적이고 구상적인 그림언어는 생길 수 없었을 것이다. 문학적 실험은 초기 초현실주의 회화의 정체성과 방법론에 결정적 영향을 미쳤다.

지그문트 프로이트의 저술은 오성에 여과되지 않은 직접적 인식의 근원으로서의 무의식에 대한 브르통의 관심을 일깨웠다(9쪽 참조). 브르통은 이러한 인식을 이상적인 예술적 영감으로 여겼기 때문에 그의 모임에서 강신술, 최면술, 꿈의 기록으로 수많은 실험을 시작했다. 1924년 제1차 「초현실주의 선언」에서 브르통은 마침내 다음과 같은 혁신적 정의를 내렸다.

초현실주의, 명사, 남성 — 순수하게 정신적인 자동기술로서, 이 방법을 통해 우리는 말이나 글, 아니면 다른 방식으로 생각의 실제 흐름을 표현할 수 있다. 모든 미학적 혹은 도덕적 성찰을 넘어서서 이성에 통제 받지 않고 생각을 받아쓰는 것이다.

자동기술

"자동기술법"의 이러한 무의식적 원칙은 문학에서는 이내 결실을 맺었으나(브르통과 수포의 실험소설 등, 9쪽 참조), 미술에서는 제한적으로만 실행할 수 있었다. 이러한 원칙은 스케치에서 가장 먼저 실천되었다. 일종의 황홀경에서 사람들은 생각이 떠오르는 대로 반사적으로 종이에 선을 그어서 대상을 실루엣처럼 모사한 다음 체계적으로 형상화시키고자 했다. 이러한 생동하는 환상적 그림의 대가로 특히 앙드레 마송이 두각을 나타냈는데, 그는 이러한 작품들 일부에 "자동 데생"이라는 제목을 붙이기조차 했다.

하지만 전체를 항상 신속하게 완성해야 했기 때문에 이러한 방법으로 회화를 제작하는 데는 한계가 있었다(회화에서는 재료를 투입하여 가공하는 데 시간과 노력이 많이 들었다). 그럼에도 마송은 "모래 그림들"

❖ **자동기술법**
초현실주의자들은 내면의 이미지를 무의식적이고 "자동적으로" 기술함으로써 꿈의 논리와 연상 내용을 언어예술작품으로 옮기려고 했다. 일관성 있는 외면적 사건이 아니라 종종 단편적·내면적 사건에 관심을 쏟는 이러한 태도는, 당시 제임스 조이스가 『율리시즈 Ulyses』(1922)에서 혹은 버지니아 울프가 『댈러웨이 부인 Mrs. Dalloway』(1925)에서 능숙하게 구사했던 의식의 흐름(Stream of consciousness) 서술기법과 유사했다. 하지만 의식의 흐름 기법에서는 작중 인물의 감각적 인상과 상념을 자유롭게 창안한 반면, 초현실주의자들은 개인적 체험으로부터 이미지를 만들어냈다.

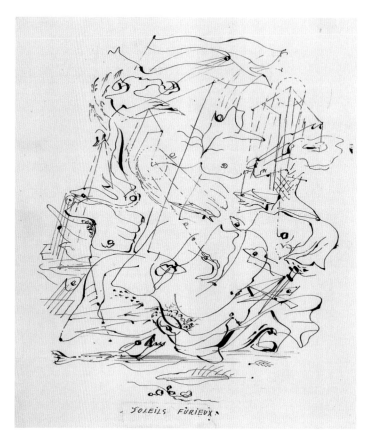

앙드레 마송
분노하는 태양들
1925, 종이에 잉크와 펜화, 42.2×
31.7cm, 뉴욕 현대 미술관

마송은 종이에 "자동적으로" 선을
그리는 것으로 많은 스케치를 시작
했다. 여기에서 마송은 물결 같고
둥그스런 구조에서 출발하여 사납
게 움직이는 태양계들을 만들어낸
다. 그러나 이는 여성적 형태들의
혼돈스러운 협연이라고 해석할 수
도 있다.

로 실험을 하여 성공을 거두었다. 그는 캔버스의 아무 곳에나 아교
를 바르고 그 자리에 모래를 뿌린 후 다시 털어냈다. 그는 이렇게 생
겨난 구조들을 바탕으로 연필과 색채를 이용하여 그림을 완성해 갔다.

초현실주의자들은 천재를 숭배하지는 않았지만 "(시적인 객관성을
얻기 위해) 오성, 취향, 의식적 의지를 예술 작품의 생성과정에서 추방"
해야 한다고 생각했다. 1934년 에른스트는 이와 같이 주장하면서
자동기술과 의식적 형상화 사이의 갈등을 해결할 수 있는 이상적인
공식을 만들어냈다. 이 공식에 따르면 결정적으로 중요한 것은 "정
신의 환각적 능력"이 우연히 발견한 원본을 바탕으로 시적인 불꽃을
일으키는 것이다.

앙드레 마송
물고기들의 싸움
1926, 캔버스에 모래, 석회, 유화
물감, 연필, 목탄으로 그림, 36.2×
73cm, 뉴욕 현대 미술관

여기에서는 그림에 모래를 뿌린 부
분을 분명히 알아볼 수 있다. 왼쪽
에 산악 풍경, 오른쪽에 가오리 모
양이 생겨나자, 마송은 이를 원본
으로 삼아 물고기들이 사는 수중
장면을 그리게 된 것 같다.

한줄요약

• 정신분석, 꿈과 무의식이 영
 감을 준다.
• 미술생산을 위해 자동적 생
 산기법이 개발된다.

에른스트는 1925년에 반자동적 스케치 방법인 '프로타주'(문지르기 기법)를 발명했으며 이내 능숙하게 구사했다. 그는 종이를 목재 등의 울퉁불퉁한 표면 위에 놓고 연필 혹은 목탄으로 문질러 표면의 볼록한 부분들을 종이로 옮겨놓았다. 마송과 마찬가지로, 그는 무늬의 결을 통해 생긴 구조를 손질하여 구상적인 스케치를 만들었다. 자연 재료와 인간의 상상력이 매력적으로 결합되어 생겨난 이러한 그림 연작에 그는 〈자연사〉라는 적절한 제목을 붙였다.

에른스트는 얼마 후에 이 기법을 회화에도 적용했다. 그는 목재 따위의 구조를 지닌 밑바탕 위에 캔버스를 깔고 캔버스에 색채를 칠한 다음 그 위에 칼을 움직였다. 그러면 볼록한 부분의 색은 벗겨지고 오목한 홈에만 색이 남았다. '그라타주'라고 불린 이러한 긁어내기 기법을 이용하여 처음에는 일련의 도식적이고 추상적인 숲만을 묘사하였으나, 부분부분 색을 벗겨내어 새와 반인(半人) 등을 표현하기도 했다. 이 기묘한 생물들은 진짜 나무는 한 그루도 알아볼 수 없는 에른스트의 고요한 마술의 숲에 깃들여 있었다.

에른스트가 세 번째 기법 '데칼코마니'를 구사하여 만들어낸 비현실적인 풍경에는 나무의 요정들과 그 밖의 신화적 형태들이 자주

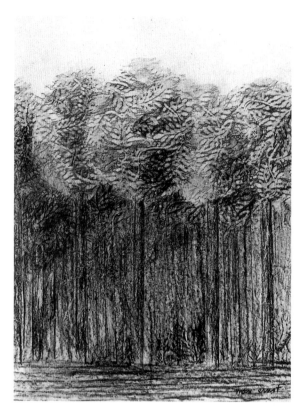

등장한다. 이러한 옮기기 기법은 1935년 파리 초현실주의 모임에서 활동하던 스페인인 오스카 도밍게스가 발명했다. 그는 젖은 수채화 물감이 묻은 두 종이를 서로 겹쳤다가 떼었을 때 물, 바위, 혹은 산호와 비슷한 우연한 구조가 생기는 것에 착안했다. 초현실주의 화가들은 이 새로운 반자동적 그림생산법을 열정적으로 받아들였다. 하지만 도밍게스는 종종 형판 따위를 이용하였고 우연히 생겨난 것을 그대로 놓아둔 반면에, 에른스트는 이 기법을 회화에 적용하면서 우연히 생겨난 구조를 강렬하고 독창적으로 손질했다. 사실적으로 그린 얼굴이나 자연스럽게 묘사한 하늘을 집어넣어 뚜

❖ 에른스트는 어떻게 프로타주를 발명했는가

에른스트에게 프로타주에 대한 착상이 떠오른 것은 그가 바닷가로 휴가를 간 1925년 8월 비 오는 어느 날, 그의 방 목재 마루의 나뭇결을 관찰하고 있을 때였다. 후일 그는 이 사건에 대해 이렇게 쓰고 있다. "비몽사몽간에 환상을 본 듯 나뭇결들은 유동적이고 변화무쌍한 이미지들로 바뀌어, 처음에는 흐릿하다가 나중에는 점점 또렷해진다. 나는 이러한 강박관념의 상징적 의미를 탐구해보기로 결심하고, (나의 명상 및 환각 능력을 보강하기 위해) 널빤지의 나뭇결들을 옮겨서 일련의 스케치를 만든다. 나는 임의로 종잇장들이 마루에 떨어지게 한 후 연필 흑연으로 그 위를 문지른다 …… 잎맥이 있는 잎, 모서리가 너덜너덜해진 자루의 아마포 …… 등 이용할 수 있는 모든 재료에 이러한 방식으로 작업을 해 본다."

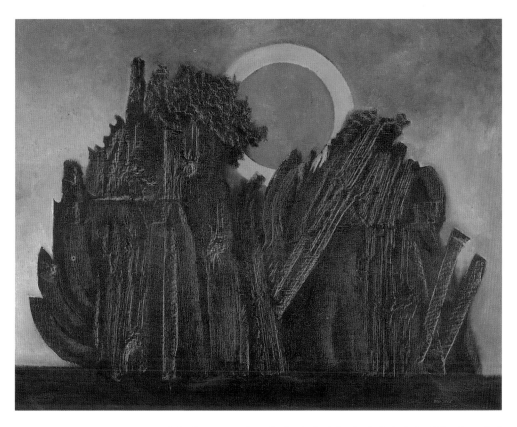

막스 에른스트
숲과 태양
1927, 캔버스에 유화,
112.5×146.5cm, 개인 컬렉션

숲은 이 '그라타주' 회화에서 위협적으로 솟은 식물 울타리처럼 보인다. 태양은 섬뜩하게 빛나는 고리로 변화되어 있고 하늘에 어둑한 빛이 배어 있어 낮이라기보다는 밤인 듯 보인다. 악몽의 숲이다.

렷이 바꾼 곳도 있으나, 손댄 흔적을 거의 찾아볼 수 없을 만큼 미세하게 고친 곳도 있다.

'프로타주', '그라타주', '데칼코마니'와 같은 반자동적 기법들을 매우 창조적으로 활용한 에른스트의 경우에서 명료하게 볼 수 있듯이, 내면의 그림을 순수하게 "베껴 그릴 것"을 요구하는 브르통의 지침은 궁극적으로 예술적 영감을 저해하고 곤경에 빠뜨릴 위험이 있었다. 그의 지침은 그림을 착상하게 하는 데는 유용했지만, 이 착상은 체계적 형상화 단계를 거쳐야 했다. 내용 또한 기법적으로 공들여 다듬어야만 달리의 회화와 같은, 대가다운 정교한 그림이 탄생할 수 있었다.

한스 벨머
자화상

1942, 잉크로 그린 다음 흰색 과슈로
밝게 만든 데칼코마니를 종이에 옮긴
후 마분지에 붙임, 32.7×46cm,
베를린 국립 미술관 Staatliche
Museen zu Berlin, 동판화실

여기에서는 색욕광 벨머 자신이 의
심 많은 바다의 신으로 해저에 등
장한다. 그의 얼굴에는 '데칼코마
니'가 종이에 남긴 숭숭 구멍 뚫린
석회석 구조가 엿보이며, 한편 오
른쪽의 연체동물 형태는 음문(陰
門)에 관한 환상을 암시한다.

막스 에른스트
도둑맞은 거울

1941, 캔버스에 유화, 65×81cm,
댈러스 에른스트 컬렉션 Dallas
Ernst Collection

극동의 사원 건물에 대한 몽환 같
은 느낌을 자아내는 이 회화에서
에른스트는 '데칼코마니'를 이용
하여 이미지를 옮겼으나, 새로 만
든 이미지는 원래 이미지와 똑같
지 않고 이상하게 보인다. 에른스
트는 '데칼코마니'를 통해 "자동
적으로" 생겨난 바탕에 공들여 세
부묘사를 함으로써 이 바탕이 거
의 입체적 질감을 띠게 만든다. 창
안의 재능과 수공업적 정확성이 합
일되어 매우 인상 깊은 초현실주의
그림이 생겨난다.

콜라주

초현실주의자들은 콜라주를 사용하면서도 변덕스러운 연상유희에서 계획적인 미학으로 발전시켜 나갔다. 이 분야에서도 에른스트가 주도적인 역할을 했다.「회화를 넘어서」에서 그는 다음과 같은 정의를 내렸다:

> 콜라주 기법은 둘 이상의 본질적으로 서로 다른 것들이 엉뚱해 보이는 평면에서 우연히 혹은 인위적으로 만나는 것을 체계적으로 이용하는 것이며, 이러한 실체들이 맞부딪치면서 튀어 오르는 시의 불꽃이다.

반세기 전에 로트레아몽이 우산과 재봉틀이 해부대 위에서 만나는 것을 아름답다고 말했듯이(7쪽 참조), 에른스트는 처음에는 '콜라주'를 미적인 이상으로 일컬었던 것이다. 하지만 초현실주의자들은 콜라주를 구성원칙만이 아니라 기법으로도 활용했다. 콜라주를 처음 도입한 것은 입체주의자와 다다이스트였으며, 이들은 붙일 수 있는 모든 종이물품(버스 승차권, 신문 조각 등)을 회화에 부착하거나 이 물품들로 독자적 미술 작품을 만들었다. 콜라주 역시 프로타주, 그라타주, 데칼코마니와 마찬가지로 이미 있던 것, 마련되어 있던 것, 사실적인 물품을 이용했으며, 전통적 회화의 완전무결성과 창조행위의 광휘를 깨뜨렸다.

초현실주의의 '콜라주' 역시 이러한 파괴력을 갖추고 있으나 전체적으로 그 형태와 의도가 다르다. 입체주의자들은 회화적인 것과 수공업적인 것의 접촉을 강조해서 드러내지만, 특히 에른스트는 이러한 접촉을 거

막스 에른스트
자정

1920, 사진과 연필화의 콜라주를 사진술로 확대(다섯 장 중 첫 번째), 73×55cm, 취리히 미술관 Kunsthaus Zürich, 그래픽 컬렉션

작품의 완전한 제목은 〈구름 위에 자정이 지나간다. 자정 위에 아침 새가 눈에 띄지 않게 떠 있다. 아침 바람보다 약간 높은 곳에 하늘이 산다. 거기에서 담과 지붕들이 헤엄을 친다〉이다. 대담한 시 언어를 수수께끼 같은 매력을 지닌 그림(교태를 부리는 자정의 요정)으로 변화시킨 한 예이다.

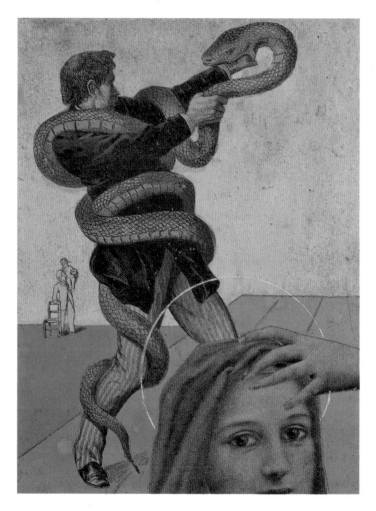

막스 에른스트
무제
1920, '콜라주', 과슈와 연필,
23.4×17.7cm, 개인 컬렉션

이 '콜라주'에서는 모험소설 삽
화와 성화(聖畵)가 경사면 위에서
조우하고 있다. 모험소설 삽화와
성화가 결합된 이유는 남자가 뱀
과 싸우는 상황으로 설명될 것이
다. 기독교 문화에서 뱀은 악마적
으로 남성을 유혹하는 여성의 상징
이다.

한스 아르프, 오스카 도밍게
스, 마르셀 장, 소피 토이버-아
르프
아름다운 시체
1937, 종이에 인화사진을 찢어
붙이고 연필로 그렸다, 61.6×
23.6cm, 국립 현대 미술관, 조르주
퐁피두 센터, 파리

네 부분으로 이뤄진 야릇한 형상의
공동 '콜라주'이다. 주로 여성적
인 것들을 그리고 향수 상표를 붙
이고 사디즘적으로 살짝 눈을 자극
할 수도 있음을 장난스럽게 보여준
다(위트를 그림으로 표현하는 것
은 파리 초현실주의자들의 취향이
었다). 이러한 실험적 작품들은 초
현실주의 운동 잡지에 정기적으로
발표되었다.

의 눈에 띄지 않게 하고 세부들을 조화롭게 화합하여 새로운 총체
성을 이루게 한다. 막스 에른스트는 상품 목록의 삽화에 영향을 받
아 1920년에 처음으로 콜라주를 실험했다. 곧이어 그는 한스 아르
프와 공동으로 그림 콜라주와 텍스트로 이루어진 연작 〈파타가가
FATAGAGA〉(FAbrication de TAbleau GAzométriques GArantis "보증된 가스계
량기적 그림의 제작", 8쪽 참조)를 발표했다.

에른스트가 콜라주 작업을 계속하는 데 결정적인 영향을 미친 것

은 19세기 고서들의 동판화 삽화였다. 그는 이 고서들에서 발굴한 몇몇 모티프를 다른 맥락으로 옮겨놓음으로써 기이하고 종종 섬뜩한 분위기를 만들어냈다. 그는 통일된 양식의 방대한 연작으로 새로운 유형의 환상적 그림 소설들을 제작했는데, 이러한 유형은 막스 클링거의 그래픽 연작(〈장갑〉, 1881)에서만 선례를 찾아볼 수 있었다. 에른스트의 창작은 그의 그림 소설『100개의 머리를 가진 여자』와 『친절 주간』에서 그 절정에 이르렀다. 이 그림들의 중의성重意性이『100개의 머리를 가진 여자』에서는 제목에서부터 드러나는데, "La Femme 100(cent) Têtes"(100개의 머리를 가진 여자)가 발음상으로 "femme sans tête"(머리 없는 여자)로 들릴 수도 있기 때문이다.

파리 초현실주의자들은 '콜라주'의 원칙을 실현하기 위해 공동작업을 하기도 했다. 한 사람이 모티프 하나를 종이에 그려서 넘겨주면 다음 사람이 다른 모티프를 첨가하고 또 다른 사람이 또 다른 모티프를 추가하는 일이 이어졌다. 종이를 한 바퀴 돌린 다음 그들은 어떤 결과가 나오는지 매우 즐거워하면서 흥미롭게 바라보았다. 〈아름다운 시체〉라고 불린 이러한 작품을 만들기 위해 미술가들은 때로 종이 콜라주 기법을 다시 사용했다.

초현실주의의 기법들

창작과정의 "자동화"를 추구하기 위해서 회화 기법적 실험들이 생겨났다. 그리하여 반자동적 처리법(기존의 원본을 그림제재로 창조적으로 변화시키는 방법)이 가장 효과적임이 입증되었다. '프로타주', '그라타주', '데칼코마니' 기법이 자주 사용되었으며 이에 비해 '푸마주(Fumage, 빈 캔버스에 연기로 흔적을 남기는 기법)'나 마송의 "모래 그림들"(27쪽 참조)은 부차적으로 이용되었다. 반면 (입체주의에서부터 통용되었던) '콜라주'는 구성원칙으로서 매우 중요한 역할을 했다.

프로타주(문지르기 처리법)
'프로타주'(프랑스어 = 문지르기)에서는 울퉁불퉁한 무늬의 결에 종이를 대고 부드러운 화필로 문지른다. 1925년에 이 처리법을 발명한 에른스트는 〈숲의 비밀〉(왼쪽 부분화, 28쪽 참조) 아랫부분에서는 목재 구조를 그대로 놓아두고서 검은 색 굵은 필치로 나무 줄기들만을 강조한다. 반면 윗부분에서는 잎들을 공들여서 그려낸다.

그라타주(긁어내기 처리법)
'그라타주'(프랑스어 = 긁어내기)에서는 울퉁불퉁한 밑바탕에 고정되지 않은 캔버스를 깔고 이 캔버스의 볼록한 부분에 묻은 색채를 주걱으로 긁어낸다. 이러한 기법은 에른스트의 〈숲과 태양〉(오른쪽 부분화, 29쪽 참조)에서 뚜렷이 볼 수 있다. 긁어내기를 통해 목재의 볼록한 구조가 캔버스에 옮겨져 밝은 선들이 생겨나는 반면 오목한 부분은 어두운 색으로 남는다.

데칼코마니(옮기기 처리법)

'데칼코마니'(프랑스어 = 옮긴 그림)에서는 종이나 캔버스를 맞닿게 하여 젖은 물감을 이동시켜 우연한 구조를 만든다. 원래 1935년에 오스카 도밍게스가 발명한 수채화의 한 기법을 한스 벨머가 그의 〈자화상〉(30쪽 참조)에 응용했으며, 에른스트는 이 기법을 〈도둑 맞은 거울〉(30쪽 참조)등에서 유화에 적용했다. 두 그림에서는 스폰지 같은 구조를 알아볼 수 있으며, 에른스트는 이 구조에 더욱 강렬한 덧칠을 해서 인물을 돋보이게 한 후 배경으로 하늘을 추가했다.

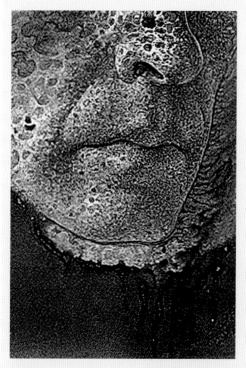
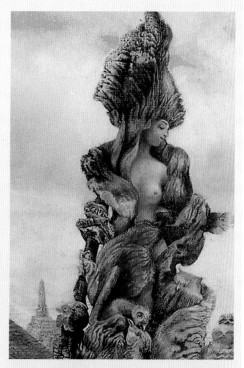

콜라주(붙이기 처리법)

'콜라주'에서는 사람들이 종잇조각 혹은 다른 용품들을 종이, 목재 혹은 캔버스 등 그림이 그려진 비탕에 붙인다. 이 조각들에 부분적으로 덧칠을 하여 전체 그림에 조화롭게 통합시키는 경우도 있다. 에른스트는 항상 이런 방식으로 작업했는데, 〈무제〉라는 이 콜라주(32쪽 참조)에서도 그림이 그려진 바탕과 거기에 붙인 인물들의 경계선을 거의 알아볼 수 없다.

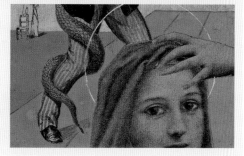

새로운 현실

내면의 그림을 캔버스에 재현하라는 원래의 강령에 따라 광범위한
기법 실험이 실행되었다. 이 실험은 그림 내용, 그림 구성, 그림 모
티프에 오랫동안 지속적 영향을 미쳤다. (주로 달리, 마그리트, 탕기 등에
서 볼 수 있듯이) 엄밀한 의미에서 꿈의 복사는 드물었고, (마송, 미로에
서 나타나는) 추상화 경향도 예외적인 현상이었다. 내면 현실의 묘사
가능성은 주로 "사실적인", 다시 말해서 구상적인 회화의 차원에서
탐색되었다. 물론 눈에 보이는 현실의 신뢰성을 의심하게 만드는 낯
설게 하기 수법이 구사되었다.

조르주 브라크와 파블로 피카소의 입체주의 그림 외에 앙리 마티
스, 앙드레 드랭, 파울 클레, 조르조 데 키리코, 마르셀 뒤샹의 작
품들도 초현실주의 회화에 영향을 미쳤다. 초현실주의자들은 전통
회화를 불신했지만, 이탈리아 르네상스의 채색법 및 인물배치로부
터 피터르 브뤼헐 및 히에로니무스 보슈의 지옥환상을 거쳐 프리드
리히 카스파 다비드의 자연신화 및 오딜롱 르동의 상징적이고 수수
께끼 같은 그림에 이르기까지 미술사의 자산들을 자유분방하게 이

"여성은 우리의 꿈에 가장 큰 그
림자와 가장 강한 빛을 던지는 존
재이다."
– 샤를 보들레르

르네 마그리트
잃어버린 세계
1928, 캔버스에 유화,
54.5×73.5cm, 빈터투어 미술관
Winterthur Museum, 미술기금 구
입작품

눈에 보이는 대상의 객관성에 대한
근본적 회의를 표현하기 위해, 여
기에서는 그림모티프들이 그림
소재의 이름을 써놓은 면으로 추
상화되어 있다. 배경에는 "풍경
(paysage)", 두 인물에는 "기
억을 잃은 사람(personnage
perdant la mémoire)"과 "여
성의 신체(corps de femme)"
라고 씌어 있다. 검은 점은 "말
(馬, cheval)"이라고 일컬어진
다. 우리가 "더욱 조화롭게 구성
된 그림"을 상상해보면, 풍경을 배
경으로 여성과 기사가 서 있는 전
통적인 그림배열이 떠오른다. 마
그리트는 장면을 실제로 재현하기
를 거부함으로써 전통적 모범을 부
조리한 것으로 전도시킨다.

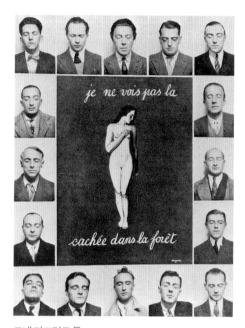

르네 마그리트 등
숨은 여인

1929, 포토몽타주, 『초현실주의 혁명』에 인쇄,
5년차 제12권, 1929년 12월호.

남성들(오른쪽 줄 밑에서 두 번째는 마그리트 자신)은 "숲에 숨은" 여인을 둘러싸고 있으며, 그들의 내면적 시선으로만 그녀를 볼 수 있다(초현실주의가 백일몽의 능력과 진실을 옹호함이 나타난다). 그 밖에 숲은 다양성과 비밀을 상징하며, 숲 안에 숨어 있는 나체의 여인은 에로스의 동경 대상이자 인식추구의 대상이다. 이 몽타주에 인쇄되어 있는 보들레르의 인용구(36쪽 참조)도 여성에 대해 그렇게 말하고 있다(윗줄 중앙부터 시계 방향으로 앙드레 브르통, 루이스 부뉴엘, 코팡, 폴 엘뤼아르, 마르셀 푸리에, 르네 마그리트, 알베르 발랑텡, 앙드레 티리옹, 이브 탕기, 조르주 사둘, 폴 누제, 카미유 괴망스, 막스 에른스트, 살바도르 달리, 막심 알렉상드르, 루이 아라공: 역주).

용했다. 초현실주의자들은 이러한 모범들을 다루면서 종종 성화에 나타나는 전통적 모티프들을 아이러니하게 변화시켰다. 예를 들어 에른스트는 성모자 모티프를 매질하는 장면으로 패러디하거나, 그리스도교의 피에타(성모 마리아가 그리스도의 시신을 무릎에 안고 슬퍼하는 그림이나 조각상: 역주)를 종교적 맥락에서 분리시켜 개인신화적 맥락에 이용했다. 그러나 초현실주의 회화가 주제 및 양식에서 다양성을 보여줄 수 있었던 것은 무엇보다도 개인의 환상을 마술적이고 시각적인 우주로 변화시킬 수 있는 능력 덕분이었다.

눈에 보이는 사물 세계의 현실을 가장 오랫동안 의심했던 화가는 마그리트였다. (대개 작품 완성 후에 붙였던) 그의 제목은 이러한 의심을 매우 명료하게 주제로 삼는 경우가 많다. 〈잃어버린 세계〉에서는 그림의 소재의 묘사를 완전히 혹은 부분적으로 포기하고 빈 평면에 명칭만 써놓았다.

이러한 의심을 드러낸 또 다른 분명한 예는 1929년 『초현실주의 혁명』에 그려진 작은 누드화 〈숨은 여인〉이다. 동료 초현실주의자들의 초상사진들에 둘러싸여 있는 이 누드화의 제목은 〈나는 숲에 숨은 여인을 보지 않는다 *Je ne vois pas la [femme] cachée dans la forêt*〉인데, 이는 명약관화한 모순이다. 누구나 여성을 볼 수 있기 때문이다.

마그리트는 잠을 자지도 않고 깨어 있지도 않다. 그는 밝게 빛을 비춘다. 그는 미소 짓지 않고 논리적으로 자극한다.

마그리트의 그림이 나오기까지의 의식 상태와 그의 그림이 목표로 삼는 바를 1961년 에른스트는 위와 같이 설명했다. 마그리트는 철학적 방법을 주로 이용했던 반면에 에른스트는 회화적 수단에 더욱 의존하여 내부 세계와 외부 세계의 이중성을 그림의 주제로 삼았다. 에른스트 역시 현실의 올바른 통찰의 문제를 다루는 데 오랫동안 몰두했음은 1941/42년의 유화 〈낮과 밤〉이 보여준다. 이 회화는 그가 미국 이민생활 동안 제작한 '데칼코마니' 연작에 속하며 이 회화는 실루엣 같은 윤곽을 지닌 야경을 보여주는데, 어둠침침한 야경에서 분명한 경계를 지닌 몇몇 부분들이 헤드라이트에 비친 듯이 밝게 드러나 있다.

눈에 보이는 것의 허상적 현실은 달리가 1938년에 그린 〈거짓 이

막스 에른스트
낮과 밤
1941/42, 캔버스에 유화,
112×146cm, 메닐 컬렉션 Menil
Collection Museum, 휴스턴

밤에 대낮같이 밝은 강렬한 빛이 비쳐 어둠에 잠겨 있던 수수께끼 같은 세부들이 마술적으로 드러난다. 산호 같은 암석표면은 문득 해저 장면을 연상시킨다. 이 작품 역시 올바른 통찰을 다루고 있다. 올바른 통찰은 보통 때에는 우리에게 감추어져 있는 사물들을 볼 수 있게 해 주고, 수수께끼를 설명해 주지는 않지만 여실히 드러내 준다.

살바도르 달리
거짓 이미지의 투명한 허상
1938, 캔버스에 유화, 73.5×
92cm, 올브라이트 녹스 미술관
Albright Knox Art Gallery, 버펄로
(뉴욕)

언뜻 보면 특이한 점을 거의 찾아
볼 수 없지만, 묘사된 자연의 허상
적 특징이 뚜렷하게 드러난다. 자
연은 한편으로는 형판을 대고 그
린듯 부분부분 기하학적으로 추
상화되어 있고, 다른 한편으로는
유령이 사는 듯하다. 중앙의 형상
은 투명 천으로 만든 고대의 의복
을 상기시키며, 오른쪽 바위에 희
미하게 빛나는 얼굴의 여인이 방
금 벗어놓은 것 같다. 이 의상은 모
서리에 걸쳐지면서 생물체이자 콘
돔 같은 형태로 변화한다. 달리는
고향 코스타 브라바 해안(Costa
Brava)의 모티프에 성적인 영상
을 가득 담아 놓았다.

어떻게 이해할까

• 초현실주의 회화의 중심 주
제는 허상적 현실이다.
• 허상적 현실의 묘사는 대체로
사실적으로 이뤄지지만 초현
실주의적 굴절을 거친다.

현실의 (부드러운) 변화

언뜻 보면 보통 연안처럼 보이지만 그렇지 않다! 해안까지 펼쳐져 있는 바다는 단단한 원반이
며, 바위는 여인의 얼굴을 담고 있고, 해변은 전경에서 탁자 모서리로 바뀐다. 그림 중앙의 의
상은 비례로 보아 인간에게 너무 크며 앞에서 기괴한 형태를 띠고 있다. 달리는 형태들을 약간씩
바꾸어 이 장면을 초현실주의적인 것으로 부드럽게 변화시키는 데 성공하고 있다.

미지의 투명한 허상〉의 주제이기도 하다. 이미 제목이 현실을 이중으로 굴절시켰음을 암시하며 얼핏 보면 일상적 해변 풍경 같은 느낌을 자아내는 것이 곧 다중적 착각임이 드러난다.

달리와 마찬가지로 카탈루냐에서 태어난 호안 미로는 새로운 그림 세계를 만들기 위해 완전히 다른 길을 걸었다. 그는 현실 개념을 다루면서 일종의 개성적 스케치 언어를 지닌 매우 추상적인 회화를 생산했다. 그는 파리에서 앙드레 마송의 옆 아틀리에에서 작업하면서 1925년 초현실주의 모임에 들어왔으나, 그의 묘사 방식이 특히 브르통의 생각과 일

호안 미로
회화

1933, 캔버스에 유화, 130.5×163cm,
베른 미술관 Bern Kunstmuseum, 스위스

평면적인 인물과 기호들이 부옇게 빛나는 배경에서 역동적으로 움직인다. 특히 중앙의 크고 하얀 형태는 춤을 추는 것처럼 보이며, 함께 그려진 형태, 이를테면 오른쪽 위의 새처럼 생긴 검은 물체와 아래의 양식화된 얼굴을 가진 뱀 같은 하얀 물체 역시 신비스러운 에너지를 받아 활발하게 움직이는 듯한 느낌을 자아낸다. 미로의 예술적 태도는 악마적이라기보다는 오히려 명랑하다.

치하지 않았기 때문에 모임에서 제외되었다. 미로의 묘사 방식은 오히려 클레나 칸딘스키를 모범으로 삼았으며, 다만 이들과는 달리 수학적 정확성을 넘어선 발랄한 제스처를 보였다.

1933년에 그린 〈회화〉라는 강령적 제목을 지닌 작품도 이러한 특징을 잘 보여준다. 부옇게 채색된 배경에 실루엣 같은 형상들이 경쾌하게 움직이고 있으며 그 윤곽, 평면성, 명료한 색채는 실톱으로 자른 알록달록한 어린이 장난감을 연상시킨다. 유희를 즐기는 외톨이 미로는 초현실주의의 바로 옆 무대에서 이렇게 명랑하고 수수께끼 같은 그림들을 그림으로써 자신의 독특한 양식을 발견하였고, 50년대 말에는 파리에 있는 국제연합 교육과학문화기구 유네스코 건물의 세라믹 벽 벽화 제작에 최적임자로 선정되어 〈달의 벽과 해의 벽〉(1957~59)을 만들었다.

이질적인 것의 결합

초현실주의 회화에서 흔히 볼 수 있는 현상은 일상의 체험 세계에서는 합쳐질 수 없는 것들이 결합되어 나타나는 것이다. 물고기가 하늘에, 마네킹이 광장에 등장하고, 인간·동물·기계가 혼합된 형상이 묘사되고, 기괴한 식물이 꿀꺽 삼키는 비행기들이 그려진다. 이러한 종류의 결합은 수없이 다양하게 나타나며 때로는 미묘하게 때로는 대담하게 연출되어, 시적이거나 해학적이거나 극적이거나 당혹스런 효과를 자아낸다.

마그리트의 1929년 작 〈위협적 날씨〉는 놀라움이나 약간의 불쾌감을 일으키는 그림의 좋은 예이다. 전통적인 방식으로 그려진 바닷가의 하늘에 여성의 토르소, 튜바, 앉는 부분에 주름이 잡힌 나무의자가 복합된 형태의 기이한 "구름"이 떠 있다. 해변에서 나체 여인이 의자에 앉아 튜바를 부는 것만으로도 해괴한 장면이 될 텐데, 이 장면이 하늘에서 (균형조차 맞지 않는) 구름 형태로 나타난 것은 불길한 일이 닥칠 것이라는 불가사의한 전조가 된다.

한줄요약

• 서로 이질적인 것들의 대담한 결합이 주된 구성원칙이 된다.
• 그리하여 사물과 인물들은 기이하게 변하고 조합되어 나타난다.

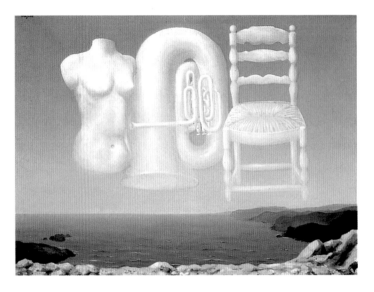

르네 마그리트
위협적 날씨
1929, 캔버스에 유화, 54×
73cm, 스코틀랜드 국립 현대미술
관 Scottish National Gallery of
Modern Art, 에든버러

여기에서는 재해가 기상 현상으로
부터 닥치는 게 아니라, 전통적 풍
경 위에 떠 있는 하늘의 낯선 현상
으로부터 밀려올 것 같다. 하얀 색
은 부분적으로 투명성을 띠고 있
음에도 불구하고 위협적 위세를 보
이며, 특히 거대한 튜바가 그러하
다. 튜바는 기계적이고 남근적인
성격을 띠며 밀착된 여체와 합일하
여 에로틱한 자웅일체를 이룬다.

〈황혼녘의 격세유전〉(1933) 역시 전통적인 모범들을 환각적으로
결합시키고 있다. 흐릿한 오렌지 색의 석양이 비치는 가운데 거칠고
비현실적인 암벽풍경을 배경으로 꼭두각시 같은 두 인물이 마주보
고 있다. 구식 농부 옷을 입은 젊은 여자는 기도에 몰두하고 있는 것
처럼 보이며, 그녀의 왼쪽 소매에서 긴 막대기가 솟아나와 있다. 반
면 남성 동반자의 해골에 씌워져 있는 모자에서는 자루 두 포를 실은
수레가 솟아나와 있다. 전체 장면은 지는 해(이 역시 생명의 종말의 상징
이다)에 은근히 달구어져 있는 듯 보이며 남자의 그림자조차 불길에
타고 있는 듯하다. 현세적이 아닌 풍경에서 기이한 농사용품들을 지
니고 있는 여자 농부와 죽음의 신, 달리는 무엇에 자극을 받아 그 스
스로 "강박관념"이라고 명료하게 제목을 붙인 이 그림을 그렸을까?

이 회화에 영향을 미친 것은 멀리 배경에 교회 탑이 보이고 밭에
서 저녁 기도를 드리는 젊은 농부 부부가 등장하는 장 프랑수아 밀레
의 회화〈만종〉이다. 남자 옆에는 갈퀴가 땅에 박혀 있고, 그의 부인
뒤에는 자루가 실린 수레가 있다. 두 사람이 서 있는 모습이 외로워
보이게 만드는 드넓은 풍경, 먹장 구름, 부부 사이의 상당한 거리는

현실의 (대담한) 변화

여기에서 해안 풍경은 완전히 사실적이지만 구름층은 전혀 그렇지않다. 여느 때라면 구름 형태를 보고 연상을 할 수 있을 뿐인 물체들이 구름층을 이루고 있다. 현실을 이렇게 대담하게 변화시킴으로써 비현실적인 것이 현실 세계로 섬뜩하게 침입한다. 마그리트의 이 회화는 그 외에도 천상의 현상으로 묘사되기 일쑤였던 기독교의 삼위일체에 대한 풍자를 담고 있다.

일상적 장면에 병적인 우울함을 드리워주는데, 달리는 이 우울증을 더욱 대담하게 표현했다. 그는 〈만종〉을 모범으로 삼아 여러 버전(〈밀레의 건축술적 만종〉(1933), 〈밀레의 만종의 고고학적 회상〉(1935) 등: 역주)을 만들었는데 그중 죽음의 신이 분명하게 등장하는 것은 〈황혼녘의 격세유전〉이 유일하다. 최근의 뢴트겐 연구 결과에 따르면 밀레는 부부 사이에 원래 어린이 관을 놓았다고 하는데(나중에 수정해 지움), 달리는 당시에 이 사실을 알 수 없었다. 하지만 그는 평화로운 분위기처럼 보이는 풍경의 이면에 숨어 있는 위협적 힘들을 분명히 감지하고서, 문명화된 생활의 격세유전적 요소로서의 본능, 죽음, 생존투쟁을 표현했다.

수수께끼와 숨은 그림

현실에 대해 회의를 품고 꿈을 시적으로 묘사했기 때문에 초현실주의 회화의 거의 모든 곳에는 수수께끼가 나타난다. 대상과 장소가 특이하고 이해할 수 없게 결합되어 있거나 환상적 혼합체가 생겨나는 것이다. 여러 부분화들이 합쳐져서 진기한 조화를 이루거나 제

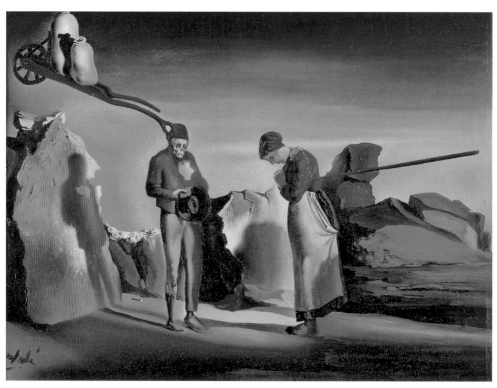

살바도르 달리
황혼녘의 격세유전(강박관념)
1938, 목재에 유화, 13.8×17.9cm,
베른 미술관

달과 같은 풍경에 황혼이 드리울 때 여자 농부와 죽음의 신이 낙오된 꼭두각시처럼 서 있다. 이들은 전원에 있기는커녕 소외되어 있다. 이미 밀레의 원본에서부터 풍경은 전원적이라 말하기 힘들다. 밀레의 그림에서 자연은 인간이 일상의 식량을 얻기 위해 일궈야 하는 거친 밭의 세계이다. 루이스 부뉴엘은 1967년에 그의 영화 《메꽃》(카트린 드뇌브 주연)에서 밀레와 달리의 그림을 모범으로 삼아 이 장면을 다시 묘사한다.

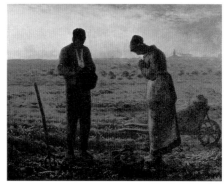

장-프랑수아 밀레
만종, 1857-59, 캔버스에 유화, 55.5×66cm, 오르세 미술관 Musée d'Orsay, 파리
밀레(1814-75, 바르비종 화파)의 묘사에서 농부의 세계는 얼핏 봤을 때만 평화롭고 명랑하다. 그의 가장 유명한 회화 중 하나인 만종에서도 노동 생활의 고난을 엿볼 수 있다. 저녁 만종의 울림 에는 잠재적 사회비판의 고발적 어조가 배어 있다.

어떻게 이해할까?

고전적 원본의 변이

농부의 머리(이 머리는 해골로 변해 있다)에서 자루를 실은 수레가, 여자 농부의 의상에서 갈퀴의 막대기가 솟아나오고 있다. 밀레가 사실적으로 그린 인물을 달리는 악몽 같은 존재로 변화시키며, 이들을 경작지가 아니라 사막 같은 장면에 등장시킨다. 달리는 원본의 음울한 성격을 여러모로 고조시켜 섬뜩하게 만든다.

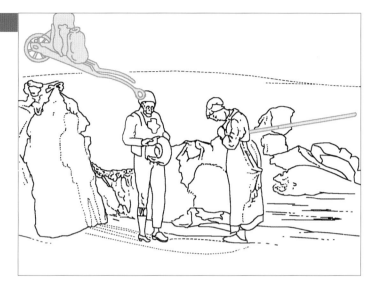

목 혹은 설명이 아이러니하고 잘못된 실마리를 제공하는 경우도 가끔 있다.

차트 삽화와 같은 그림들을 캔버스에 합쳐놓기 좋아했던(77쪽 참조) 마그리트는 그의 회화 〈폭행〉에서 독립된 부분들로 이루어진 수수께끼 그림을 만들었다. 무대처럼 생긴 전경 벽에 나 있는 아치형 문을 통해 당시의 전형적인 사무실용 빌딩이 보인다. 데 키리코를 연상시키는 이 건축물의 왼쪽 옆에는 하늘과 구름 모티프를 담은 직육면체가 솟아 있고 오른쪽 옆에는 세부묘사한 여성의 누드화가 액자에 둘러싸여 있다. 벽의 아치형 문 아래에 놓인 원구만이 그림 제목과 구체적으로 관련되어 있을 것 같은 유일한 물체이다. 이 원구는 금방이라도 폭탄이 되어 "무대"와 사무실용 건물 사이의 심연으로 굴러 떨어질 것 같다.

반면 에른스트가 1920년 "여기에서 하룻밤을 보낼 만할 것입니다"라는 익살맞은 초대문을 붙여놓은 명랑한 분위기의 〈대가의 침실〉은 당시의 동화책 삽화 같은 느낌을 자아낸다. 인형의 방 같은 공간을 재현하기 위해 사용한 아래에서 올려다본 시점은 실제로 어린

르네 마그리트
폭행
1932, 캔버스에 유화,
70×100cm, 그뢰닝게 미술관
Groeninge Museum, 브루게

기이한 연극 무대 위에 폭행이 모호하게 암시되어 있다. 하늘은 직육면체에 갇혀 있고, 풍만한 육체로 강한 매력을 발산하는 여성의 성욕이 액자 안에 가까스로 억눌려 있다. 도발적인 육욕은 원구 형태의 폭발물로 추상화되어 다시금 나타난다. 마그리트는 이 그림에서 속박에서 풀린 본능과 자연력이 현대 일상생활의 길들여진 불모성 안으로 침입해 들어오는 것을 보여주려 했는지 모른다.

이의 시선과 유사하며, 여러 종류의 장난감은 자주 균형이 맞지 않는다(곰은 너무 크고, 침대는 너무 작다. 하지만 아이들의 눈에는 거슬리지 않는다!). 포도주병과 잔 같은 성인 세계의 요소들이 들어와 있고, 반투명 옷장 뒤 막대기 위에 붙여놓은 전나무는 크리스마스의 애처로운 흔적 같은 느낌을 자아낸다. 말이 나온 김에 말하자면 긴 마룻널은 당시 인기 있던 스웨덴의 화가 칼 라르손의 책에서 많이 찾아볼 수 있으며, 에른스트의 이 세밀화는 라르손의 전원적 이상 세계를 부드럽게 옥죄는 듯한 꿈으로 묘사한 것처럼 보인다.

눈에 보이는 현실의 중의성을 다룬 달리의 1938년 작 〈산정호수〉는 분위기가 훨씬 더 암울하다. 인상적인 산악지역에 호수가 빛나고 그 맑은 수면에 산이 반사되고 있다. 하지만 자세히 보면 산정호수는 꼬리지느러미와 아가미를 뚜렷이 알아볼 수 있는 거대한 물고기 형태를 띠고 있다. 호수는 거대하고 납작한 탁자에 놓여 있으며 탁자의 앞 모서리는 (〈거짓 이미지의 투명한 허상〉에서와 마찬가지로, 39쪽 참조) 그림의 경계와 맞닿아 있다. 그 앞에 솟아 있는 받침대에는 수화기가 놓여 있고, 오른쪽 뒤의 두 번째 장대에는 송전선처럼 생긴 전화선이 걸려 있다.

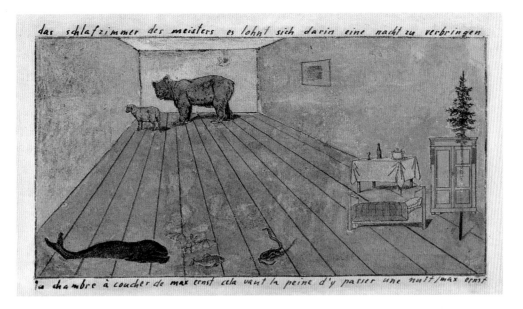

막스 에른스트
대가의 침실
1920, 콜라주, 과슈, 연필화, 16.3×22cm, 개인 컬렉션

이 환상은 오래된 동화책 삽화 같은 느낌을 준다. 시적이고 약간 수수께끼 같다. 이 장면에 묘사된 동물원에는 유순한 동물들(양, 물고기)과 위험한 종류들(곰, 뱀)이 골고루 배치되어 있다. 박쥐와 고래도 상반된 것을 동시에 상징한다. 박쥐는 귀여우면서도 (흡혈귀와 함께) 밤의 세계에서 살아가며, 고래는 유유자적하면서도 다른 동물들을 꿀꺽 삼켜버린다.

달리의 숨은 그림은 개인적 및 정치적 사건과 연관되어 있다. 호수는 달리의 부모가 (역시 살바도르 달리라는 이름을 지녔던) 맏아들이 죽자 슬픔을 달래기 위해 찾아간 곳이며, 전화기는 이 회화가 제작된 해에 히틀러가 체코의 주데텐란트를 병합한 후 영국 수상 체임벌린과 벌인 협상을 암시한다. 섬뜩한 장면을 이용하여 달리는 개인적 충격과 임박한 세계 대전에 대한 공포를 표현했다.

한줄요약
- 수수께끼와 중의성이 항상 나타난다.
- 화가들은 수수께끼와 중의성의 해결보다는 그 시적인 매력을 더 중요하게 여긴다.

살바도르 달리
산정호수
1938, 캔버스에 유화,
73×92.1cm, 테이트 Tate
Modern, 런던

호수가 물고기로, 평지가 탁자로
변화하는 이중그림. 그 위에 전화
수화기가 불가사의한 근원에서 불
쑥 솟아올라 어둠의 경로를 통한
통신을 상징한다. 이 다의적 회화
에서 달리는 그의 두려움과 강박관
념을 표현하고 있다.

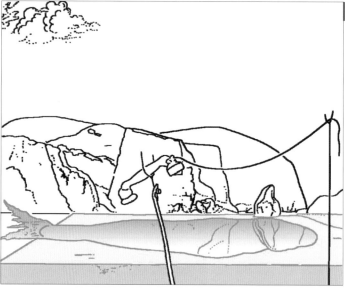

어떻게 이해할까?

이중그림

그림의 여러 물체들이 이중적으
로 보인다. 중앙의 호수는 마술적
인 초점 역할을 하지만, 면밀히 살
펴보면 탁자 위에 놓여 있는 물고
기처럼 보인다. 왼쪽의 물에 비친
영상은 물고기의 꼬리지느러미가
된다.

상상의 무대로서의 꿈의 풍경

초현실주의자들은 무의식 세계를 제 나름대로 다루고 있는 듯 보이지만, 이들 모두는 환상적인 풍경에 매혹되어 있다는 공통점이 있다. 이러한 풍경은 키메라 같은 인물들이 출연하는 상상의 드라마를 그림으로 옮기기에 최적의 무대였기 때문이다.

달리의 회화 〈꿈〉은 여러 면에서 전형적인 작품이다. 이 그림에서는 넓은 평면에 꿈꾸는 여인의 대형 흉상이 우뚝 솟아 있고, (벽이 세워지고 건축 구성 요소들이 들어서서 성문처럼 보이는) 배경에는 남성 조각상들이 수수께끼 같은 행동에 몰두하고 있다. 한 조각상은 절망한 듯 벽을 밀고 있으며, 그 앞에서 두 사람이 레슬링을 하고 있는데 뒷사람이 황금 열쇠를 쥐고 있다. 강건한 근육을 지닌 이들은 병원과 아틀리에에서 흔히 볼 수 있는 해부 모델을 연상시킨다. 바이올린의 달팽이 모양 활 위에는 현대적 복장을 한 젊은이가 상념에 빠져 앉아

살바도르 달리
꿈
1931, 캔버스에 유화,
96×96cm, 클리블랜드 미술관
The Cleveland Museum of Art

꿈을 꾸는 사람은 억압된 의사소통의 상징이자 아울러 소년의 성적 욕망의 대상이다. 왕홀과 바이올린의 목(50쪽 세부화 참조)은 프로이트의 견해에 따르면 남근적인 요소로 여겨지며, 달리는 프로이트의 가설을 집중적으로 연구하여 계속해서 그림으로 형상화시켰다. 노인의 흉상은 소년의 성적 욕망을 처벌하거나 그 충족을 방해하는 초자아로 여겨질 수 있다.

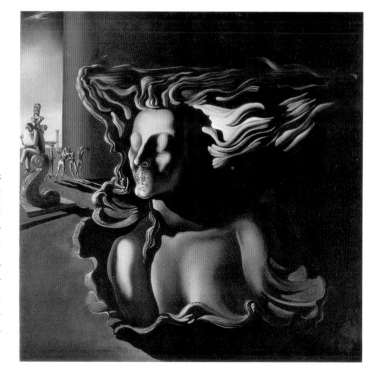

있으며, 그는 손에 왕홀王笏을 쥐고 있다. 그의 목 뒤에서 수염이 난 노인의 흉상이 솟아 올라 있다. 여인의 질끈 내리 감은 눈꺼풀과 그녀가 갇혀 있는 금속 주형형태는 그녀의 내면적 상태가 억압되어 있음을 암시하며, 이는 입술이 있을 자리에 기어가는 개미들을 통해 악몽 같은 특징마저 띠게 된다.

달리는 지질학적·건축학적 환상을 통해 광활한 평면을 형성시키고, 이에 희미한 빛과 강한 그림자를 드리우고, 원근법의 균형을 왜곡시키거나 전도시킨 무대장치와 인물들을 등장시켰다. 다른 초현실주의자들은 정신분석적 제재를 달리만큼 구체적으로 사용하지 않았지만, 달리가 여기서 실행한 모범에 따라 그림공간을 구성하기 좋아했다.

캔버스에 최초로 꿈의 무대를 보여준 것은 1910년 조르조 데 키리코였다. 그는 확 트이고 아케이드에 둘러 싸인 광장이 머나먼 지평선까지 펼쳐지는 것을 그렸다. 데 키리코가 수년 동안 회화 공부를 했던 뮌헨의 호프가르텐의 아케이드가 이에 영향을 주었다. 〈시인의 불안〉에서 그는 빛과 그림자의 인상적 대비를 보여주는 텅 빈 광장에 여인의 석제 토르소를 세우고 그 옆에 물컹해진 바나나 다발을 내려놓는데, 이것들은 여성 및 남성적 에로스의 상징이다. 이 그림에서 고전주의의 미적 이상이 희화화되어 조각상이 반죽같이 부풀어오른 윤곽을 지니는 것은 바나나가 문드러져 가는 것과 마찬가

❖ 초현실주의 그림의 〈꿈의〉 공간
초현실주의 그림의 공간은 대부분 꿈의 풍경으로서 무대 같은 인상을 불러일으키는 경우가 많다. 데키리코의 무한한 소실선을 지닌, 아케이드로 둘러 싸인 쓸쓸한 광장이 그 시작이었다. 마송과 미로는 공간을 스케치로 가득 채워 추상화시키기를 선호했다. 에른스트도 종종 이런 기법을 구사했으나 그는 파노라마와 같은 장면들 역시 보여주었다. 마그리트에게서는 냉철하게 구성된 현실과 유사한 공간이 주로 나타났다. 이상적인 꿈의 무대를 만든 것은 달리였다. 지질학적·건축학적 환상을 통해 형성된 광활한 평면에 기묘하게 변형된 생물체와 비생물체가 등장한다. 이러한 장면의 옥죄는 듯한 효과는 빛과 그림자의 인상적인 대비에서 생겨나는데, 이 역시 데키리코에서 유래한 것이었다.

조르조 데 키리코
시인의 불안
1913, 캔버스에 유화,
106×94cm, 테이트, 런던

고대와 현대, 에로스와 붕괴가 한 무대에서 만나고 있다. 이 무대는 그 불모성, 무한으로의 연장, 기괴한 그림자를 통해 섬뜩한 느낌을 자아낸다. 배경에서 기차의 증기 연무가 조각상과 마찬가지로 흰색을 띠는 것은 분망한 현대 생활이 고대의 장면으로 침입해 들어오는 것을 상징한다. 이 고대의 장면에 나타나는 또 다른 역동성은 남근 같은 과일이 이들을 향해 몸을 돌리고 있는 여성의 육체로 밀려드는 것뿐이다. 노골적인 성욕과 전경의 탁자 모서리 같은 경계는 후일의 달리 그림을 연상시킨다.

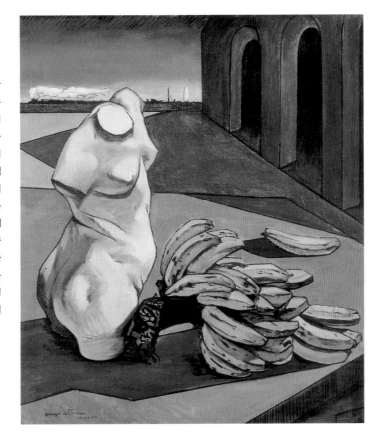

한줄요약

초현실주의의 이상적 그림공간은 꿈의 풍경으로서, 퍼스펙티브와 균형이 종종 왜곡되어 있는 연극무대와 같은 장면이다.

지로 붕괴를 암시한다. 이러한 장면은 초현실주의 회화의 원조가 되었다.

달리의 〈장미 머리의 여인〉에서 무한한 소실점들을 향해 펼쳐지는 평면과 마네킹 같은 형태들은, 데 키리코의 방식을 이어받아 이를 더 구체적으로 에로틱하게 변화시킨다. 왼쪽의 이브닝드레스를 입은 여인은 생물 같은 느낌을 주는 우아한 의자에 바짝 붙어 서서 깊은 생각에 빠져 문서(연애편지?)를 읽고 있다. 역시 최신 유행의 세련된 모습을 보이는 중앙의 여인도 에로틱하게 변신하고 있다. 그녀의 머리에서는 꽃이 피어나고 오른쪽 다리는 페티시처럼 인형 다리로 바뀌고 익명의 손이 소유물을 붙잡듯 그녀의 벌거벗은 팔을 붙잡

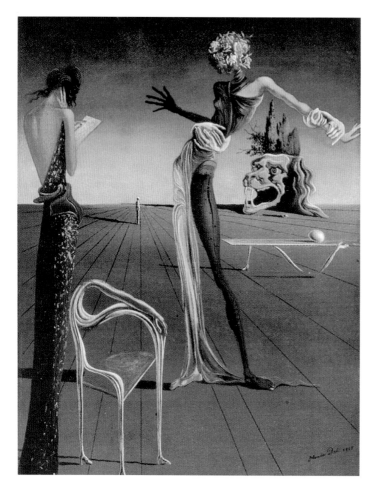

살바도르 달리
장미 머리의 여인
1935, 목재에 유화, 35×27cm,
취리히 미술관

드넓은 꿈의 풍경과 이상하게 변화
된 존재들을 지닌 초현실주의의 전
형적인 세밀화이다. 이 그림이 모
범으로 삼은 것들을 쉽게 알아볼
수 있다. 무한한 소실선은 데 키리
코에서, 장미 머리는 이탈리아 매
너리즘 화가 주세페 아르침볼도
의 의인화된 정물화(67쪽 참조)에
서, (사자머리 위의) 사이프러스
숲은 아르놀트 뵈클린의 음울한 전
원에서 따온 것이다.

고 있다. 배경의 사자 머리 역시 공격적인 남성의 성욕을 상징하며, 그
앞의 동물처럼 생긴 형상 위에 놓인 달걀은 공포를 나타낸다.

(데 키리코의 그림들에 영향을 받은) 탕기의 경우, 달리의 환상에서 분
명하게 볼 수 있는 자연 풍경과의 관련성은 사라지고 달이나 해저의
특징을 지닌 추상적 공간이 나타난다. 이를 전형적으로 보여주는 것
은 〈보석상자 속의 태양〉이다. 창백하고 퇴색한 하늘이 물결이 이는
듯한 평면 위에, 아마도 바다의 수면 위에 펼쳐져 있다. 수평선을 거
의 알아볼 수 없으므로 전체가 물 속에 잠겨 있을 지도 모른다. 이 무

어떻게 이해할까?

꿈의 풍경

널빤지들이 소실선을 지평선까지 뻗으며 초현실주의의 꿈의 풍경을 만들어낸다. 왼쪽의 의자는 생물 같아 보이는 반면에 이브닝드레스를 입고 있는 여인은 무생물 인형처럼 의자에 기대어 서 있다. 오른쪽에 있는 여자는 정말로 인형다리를 보여주며 그녀의 머리는 장미 머리로 바뀌어 있다. 그녀는 각 신체부분들만 변해 있다. 반면 배경에 있는 사자는 위용 있는 머리만 가진 것으로 단순화되어 있고 머리 위의 갈기는 사이프러스 숲으로 변해 있다. 장면과 인물들이 부분적으로는 사실성을 띠고 있지만 결국 전형적인 꿈의 풍경을 이루고 있다.

대에 놓여 있는 형상들은 인간적인 특징을 지니고 있지 않으며 다른 별에서 온 물체인 듯한 느낌을 준다. 달리의 경우 극적인 사건을 볼 수 있는 데 반해, 여기에서는 긴장이 가득한 고요함이 흐르고 있다. 저 아래 어둠 속으로 가라앉으면서 눈에 띄지 않게 빛나는 태양 등의, 신비로운 보물을 담고 있는 신기한 보석상자처럼……

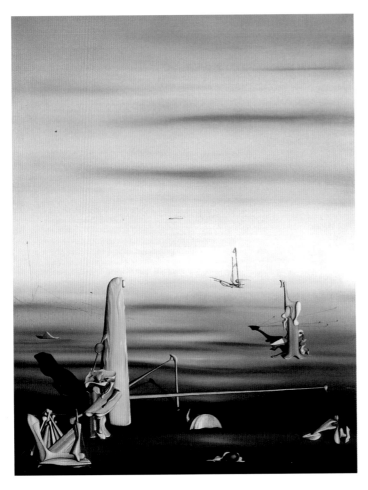

이브 탕기
보석상자 속의 태양
1927, 캔버스에 유화, 115×
88cm, 페기 구겐하임 컬렉션 Peggy
Guggenheim Collection, 뉴욕

탕기의 이 꿈의 풍경이 아무리 세
계와 떨어져 있는 듯한 느낌을 주
어도, 이 풍경에는 (알아채기는 힘
들지만) 사실적인 모델이 있다. 이
는 화가가 오랫동안 거주했던 브르
타뉴 해안이다. 흐릿한 수평선과
삭구素具와 같은 형상은 아마도 바
다에 자주 나타나는 안개 분위기를
그린 것이며, 외롭게 서 있는 푸른
암석은 선돌(= 멘히르 menhir)을
묘사한 것이다.

변형

꿈의 세계에서 가장 중요한 특징 중 하나는 변형이다. 모든 것이 변
화될 수 있다. 예를 들어 인간은 동물, 기계, 암석으로 변할 수 있고
이것들은 인간으로 바뀔 수 있다. 사물과 생물이 형태를 바꾸거나
개별 부분으로 분해되거나 복제되거나 혹은 다른 것들과 합쳐져 새
로운 존재를 만든다.

달리의 〈나르키소스의 변신〉은 제목에서부터 변화의 모티프를
명료하게 나타낸다. 고대 신화에 나오는 대로 아름다운 소년이 자기

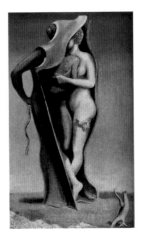

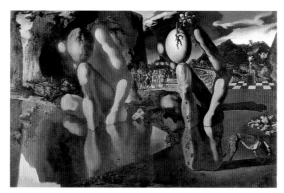

살바도르 달리
나르키소스의 변신

1935, 캔버스에 유화, 50.8×78.2cm, 테이트, 런던

올림포스 산의 신들은 아름다운 나르키소스가 허영에 들떠 자신을 물에 비춰보자 이 소년을 나르키소스(= 수선화)로 변화시키는 벌을 내린다. 고대 신화에서 흔히 나타나는 이러한 변신은 오래 전부터 미술의 인기 있는 제재였으며, 변화가 주요 원칙으로 나타나는 초현실주의의 꿈의 세계를 그리는 데 안성맞춤이었다.

어떻게 이해할까?

복제

이 그림에서 나르키소스는 왼쪽에서는 인간의 형태로, 오른쪽에서는 꽃으로 변신한 모습으로, 이중으로 나타난다. 여기에서 달걀을 쥐고 있는 손은 고개를 숙이고 쪼그리고 있는 소년의 형태를 정확히 복사하고 있다.

막스 에른스트
사랑이여 영원하라 혹은 매력적인 나라

1923, 캔버스에 유화, 131.5×98cm, 세인트 루이스 미술관 Saint Louis Art Museum(2쪽 참조)

이 한 쌍의 남녀 묘사에서는 매력과 잠재적 공격성이 아슬아슬한 균형을 유지하고 있다. 자웅일체를 이루고 있는 남성과 여성은 고치에 보호되면서 동시에 붙잡혀 있으며, 약한 여성이 강한 남성(그의 팔은 껍질을 찢고 채찍 같은 것을 들고 있다)에 장악되어 있다. 이러한 지성의 유희와 정신적 사유를 그림으로 인상 깊게 표현하는 것 역시 초현실주의자들의 강점에 속한다.

애에 빠져 물에 비친 (이 그림에서는 보이지 않는) 자신의 모습을 들여다보고 있지만, 오른쪽에서는 벌써 (신의 개입을 상징하는) 거대한 손에 붙잡힌 달걀에서 꽃이 피어나고 있다. 소년은 앞으로 이 꽃의 형태로 존재하게 되고 이 꽃은 나르키소스(= 수선화)라는 이름을 지니게 될 것이다.

에른스트의 초기 작품 〈사랑이여 영원하라 혹은 매력적인 나라〉는 남성과 여성이 달라붙은 자웅일체를 다룬다. 남녀 한 쌍이 키스를 하면서 고치 속에 엉켜 붙어 있다. 멋진 스타킹밴드를 볼 수 있음에도 불구하고 이는 사랑의 "매력적인 나라"에서 벌어지는 매우 즐거운 장면 같은 느낌을 전혀 주지 않는다. 두 사람의 결합은 강제적인 것이며 푸른 그림자 같은 남성의 매끈한 신체는 협박하는 것처럼 보이기조차 한다. 동떨어져 바닥에서 솟아오른 혈관 조각 역시 위협

적으로 번득이고 있다. 마그리트의 〈거대한 나날〉에서는 남녀 한 쌍
이 합쳐져서 그로테스크한 혼합체를 이룸으로써 위협적 상황이 더
욱 고조된다.

달리의 1929년 초기 작품 〈음울한 경기〉에서는 초현실주의 미술
의 모든 변형 기법들(복제, 고립, 데포르마시옹, 파괴, 불균형)을 찾아볼
수 있다. 서늘한 햇빛이 비치는 황량한 평면에 두 개의 복합건조물

르네 마그리트
거대한 나날
1928, 캔버스에 유화,
116×81cm, 노르트라인 베스트
팔렌 미술 컬렉션(20세기 미술)
Kunstsammlung Nordrhein-
Westfalen, 뒤셀도르프

벌거벗은 여성이 검은 옷을 입은
남성의 접근을 히스테리컬하게 막
고 있다. 남성의 일부는 달라붙은
그림자가 되어 여자와 동화되어 있
으나 다른 일부는 거친 손으로 그
녀를 움켜잡으려고 하고 있다. 그
에게 대항하는 여성의 거대한 다
리가 이 장면의 폭력성을 부각시
킨다. 동시에 그녀는 그를 완력으
로 제압하려 한다. 이 기세 싸움이
어떤 결과로 끝날지는 불확실하
다. 마그리트는 이 작품에서 남성
과 여성의 영원한 갈등을 보여줄
수 있는 미술적이고 시각적인 공식
을 발견한다.

살바도르 달리
음울한 경기
1929, 마분지에 유화와 콜라주,
44.4×30.3cm, 개인 컬렉션

초현실주의 조합 및 구성기술의 전형적 실례로서, 데포르마시옹부터 잘못된 구성에 이르기까지 변형의 모든 중요한 형식들을 통합시키고 있다. 그러나 브르통을 위시한 초현실주의자 모임조차 오른쪽 남성의 배설물(이는 성적인 것에 대한 공포반응을 표현한다)이 묻은 바지에는 충격을 받았다.

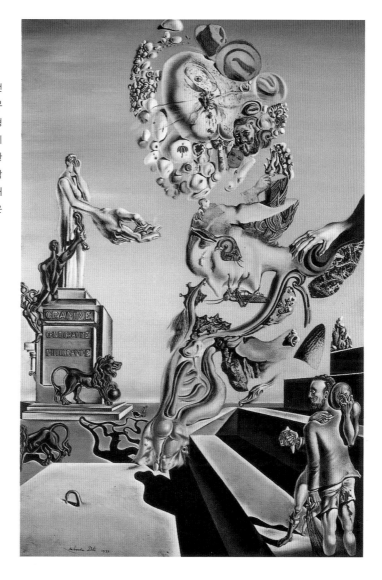

이 솟아 있다. 왼쪽에는 동상이 있고, 오른쪽에는 어디로 향해 나 있는지 알 수 없는 층계가 있다. 동상의 기단, 동상 앞의 용맹스러운 사자, 동상 인물들의 크기는 대체로 표준에 가깝다. 하지만 동상 인물은 일반적인 승리의 제스처 대신에 절망에 빠진 듯 한 손으로 얼굴

을 가리고 있으며 얼굴은 청년인데 여성처럼 가슴이 나왔다. 더욱이 이 혼성 동상의 오른팔은 기괴하게 확대되어 복합물에서 큼지막하게 솟아나와 있다. 옆에 있는 어두운 인물은 동상 인물에게 신비스러운 남근의 형상을 건네준다. 그러나 전통적 동상의 격정을 이렇게 희화화한 효과도 중앙의 폭파되어 흩어진 여성형태가 미치는 영향에 비하면 아무 것도 아니다.

달리는 그녀의 피부가 벗겨진 비교적 작은 엉덩이로부터 절개된 복부가 솟아오르게 하고, 이 복부를 변형하고 불균형적으로 왜곡하여 한편으로는 모래에 붙은 조개 구조로, 다른 한편으로는 여성의 목으로 바뀌게 한다. 이 존재의 중앙에 거대한 머리가 잠에 빠진 얼굴을 하고 있다. 얼굴의 왼쪽 뺨에서 새의 머리가 튀어나와 음문으로 향하고 있고 커다란 메뚜기가 입을 틀어막고 있다. 뱀과 같이 형형색색으로 굽이치는 머리카락을 지닌 뒤통수가 열려서 여성적인 둥근 형태와 남근의 형태, 수염이 난 남자, 부드러운 여성의 얼굴, 남성용 모자, 달팽이, 자갈, 조개 등 꿈꾸는 사람의 환상들이 솟아오른다. 이것들은 윤무를 추듯이 여성 토르소 둘레를 맴돌고 있으며, 이 토르소는 등을 보이고서 불그레하고 하얀 음경과 막 성교를 하려는 참이다.

그림의 오른쪽 아래에는 얼굴에 광기를 띤 웃음을 머금고 있는 남성이 나타나 근육질의 나체 여성을 얼싸안고 있다. 이 여자는 오른손에 피범벅이 된 음경을 쥐고 있는데, 방금 거세했음을 암시하고 있는 듯하다. 왼손은 그녀의 호두 같은 두개골을 파고 들어가 있다. 그러므로 이 〈음울한 경기〉가 의미하는 바는 다름 아니라 성욕의 악마적 힘이다. 달리의 환상의 모든 세부 사항의 비밀을 다 풀어낼 수는 없지만(동상 비문의 의미와 여성의 목에 놓인 손이 누구의 것인지는 수수께끼로 남아 있다), 이 환상이 주제상으로나 구성상으로나 이 초현실주의 회화의 대표작의 바탕을 이루고 있다.

의인화, 즉 인간적인 것으로의 변화는 초현실주의 미술의 현저한

어떻게 이해할까?

조각내기

마그리트는 여자곡예사를 여러 형태로 보여주면서 그녀의 신체를 개별 부분과 동작 순서로 분해한다. 신체구조를 해체하여 각 신체 부분에 자율성을 부여하는 수법은 초현실주의 회화에서 자주 볼 수 있다.

르네 마그리트
여자곡예사의 생각

1928, 캔버스에 유화,
116×81cm, 바이에른 국립 회화
컬렉션, 모던 피나코테크, 뮌헨

달리가 인간 형태를 혼돈스럽게 해체하기를 즐겼듯이, 마그리트도 인간 형태를 분해한 경우가 자주 있었다. 예를 들어 '여자곡예사'를 주제로 삼은 그림연작에서 그러했다. 다만 여기서 분해된 형태들은 산뜻하고 악의 없이 몽환적인 퍼즐조각인 듯한 느낌을 자아낸다.

특징이다. 여기에서도 선구적 역할을 한 사람은 데 키리코이다. 그는 기계적인 것을 인간적인 것과 특수하게 결합시키는 방법을 동료 아폴리네르와 공동으로 개발했다. 그리하여 이질적인 부분들로 조합된 인형 같은 인물이 생겨나서, 형이상학적 유령이 되어 쓸쓸한 광장을 메운다. 그 가장 유명한 실례는 그의 1918년 회화 〈불안케 하는 여신들〉로서, 이미 제목이 이 존재들의 성격을 정확하게 설명하고 있다. 이 여신들은 고전적 미의 이상과는 전혀 관계가 없으며, 그리스 신화의 여신들과는 부분적으로만 관련되어 있다. 이 여신들은 전통문화와 기술문명의 경계선에 서서 그 상반성을 동시에 보여줌으로써 초현실주의 미술가들에게 영감을 제공하고 있는 것처럼 보인다. 이렇게 초현실주의자들이 자동 기계와 같은 존재에 대해 매혹을 느끼도록 영향을 미친 것은 다시금 문학의 낭만주의(E. T. A. 호프

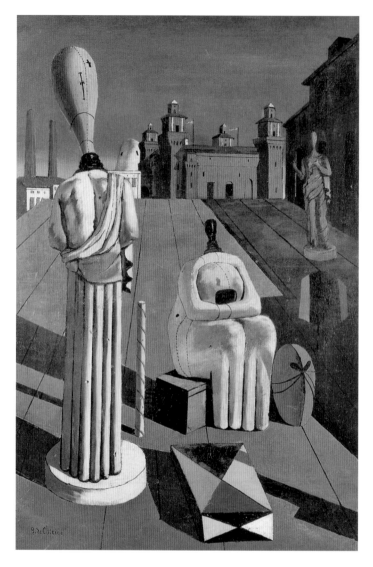

조르조 데 키리코
불안케 하는 여신들
1918, 캔버스에 유화,
97×66cm, 개인 컬렉션

이 그림공간의 모델은 (화가가 당시 살았던) 북부 이탈리아의 도시 페라라의 중앙 광장으로서 여기에는 귀족 가문 데스테의 저택이 우뚝 솟아 있다. 데 키리코는 경사면을 지닌 거대한 목재 무대를 설치하고 그 위에 한 쌍의 여성인물을 배치한다. 왼쪽 인물은 고대 여인 조각상의 목재 모델 같은 뒷모습을 보여주지만, 양복점 마네킹처럼 긴 원뿔 머리를 하고 있다. 앉아 있는 인물은 더 심하게 낯설게 묘사되어 있으며 그리스 투구를 연상시키는 가면 같은 머리를 옆에 벗어놓고 있다. 이 그림에서 고대의 여신들은 경직된 인형들로 변신되어, 르네상스 미술 및 (공장의 굴뚝으로 상징되는) 산업화와 조우하고 있다.

만, 에드거 앨런 포)이다(특히 E. T. A. 호프만의 『모래 사나이』에서는 주인공 나타나엘이 연모하는 올림피아가 자동 인형임이 밝혀진다. 98쪽 참조: 역주).

　인간 신체구조가 물품으로 변화한 매우 인상적인 실례는 달리의 작은 유화 〈의인화된 서랍장〉이다. 어두운 황금빛으로 빛나는 공간에 청동색 코끼리피부와 관절염에 걸린 것 같은 도마뱀팔다리를 지

패러디

이 장면은 언뜻 보기에 어느 도시의 자못 정상적인 광장처럼 보인다. 하지만 이 광장에는 거대한 널빤지 무대가 설치되어 있고 기묘한 인물, 즉 마네킹으로 퇴락한 고대의 여성 조각상들이 등장한다. 고대와 현대의 충돌은 배경의 르네상스 저택과 공장 굴뚝의 대조에서 다시금 나타난다.

닌 나부가 물에 떠내려 온 듯 누워 있다. 얼굴은 아래를 향하고 있어서 볼 수 없으며, 검은 머리카락은 치렁치렁 늘어져 몸통으로 흘러내리고 있다. 서랍장 같은 몸통에는 서랍들이 배열되어 있다. 위에는 큰 서랍, 그 아래에는 손잡이(이는 젖꼭지를 나타낸다)가 달린 작은 서랍들, 그 아래에는 다시 두 개의 넓은 서랍들, 맨 아래 치부 위에

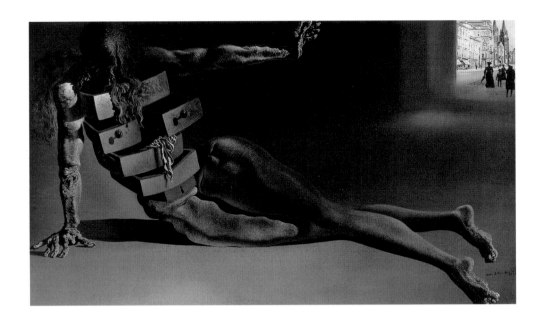

는 열쇠 구멍이 뚫린 좁은 서랍이 있다. 그녀는 왼팔을 뻗어, 이 공간의 유일한 출구인 듯하며 19세기의 거리 장면이 엿보이는 통로를 향해 거부하는 듯 손사래를 치고 있다.

중간 서랍에서는 걸레가 삐져나와 있으며, 이는 이 가구에 담겨 있는 유일한 생활용품이다. 달리는 이 그림에서 아마도 정신이 육체와 전통에 갇혀 있는 것을 묘사하면서, 아울러 억압된 여성의 관능성을 드러내고 정신적 심연을 들여다보는 데 대한 두려움을 잠재적으로 보여준다. 이 여성이 머리를 든다면 얼마나 공포스러운 얼굴이 나타날까?

파괴적 성욕

초현실주의자들은 무의식의 흔적을 탐구하면서 에로틱한 욕망의 힘, 다양성, 숭고성을 집중적으로 다루었다. 그들은 때로는 학문적으로 정밀한 탐색을 하기도 했으나 이러한 제재를 전파하면서 모욕을 가하는 것을 중시했다. 특히 브르통과 달리의 경우 초기에는 혁

살바도르 달리
의인화된 서랍장
1936, 캔버스에 유화,
25.4×44.2cm, 노르트라인 베스트
팔렌 미술 컬렉션(20세기 미술),
뒤셀도르프

달리는 예비 스케치에서 이 모티프를 '서랍 도시'라고 불렀는데, 이 불가사의한 내용물을 담은 서랍들은 정신의 숨은 영역을 상징하면서 동시에 여성의 성욕과 관련되어 있다. 달리가 유명한 고대 조각상을 패러디하여 1936년에 만들기 시작한 동상 〈서랍이 달린 밀로의 비너스〉(101쪽 참조)에서는 성욕과의 관련이 더욱 뚜렷하게 나타난다.

명에 봉사한다는 생각을 품고서, 성적인 것을 부르주아의 제한된 예의와 규범으로부터 해방시킴으로써 사회를 동요시키고자 했다. 그들은 감상자의 의식을 단련시켜 에로스를 디오니소스적으로 해방시키기를 바랐다.

초현실주의 회화는 시적인 묘사로부터 충격미학에 이르기까지 전 범위의 묘사 방식을 사용하여 성적인 현상을 묘사한다. 또한 강박관념적인 것, 본능적인 것을 궁극적 중심 주제로 삼으며 성도착도

막스 에른스트

다가오는 사춘기 …… 혹은 플레아데스 성단

1921, 종이에 수정한 사진 일부를 콜라주하고, 과슈 및 오일로 그린 후 마분지에 붙였다, 24.5×16.5cm, 개인 컬렉션

사회는 성욕을 죄악시하는 것으로 보아 아직 사춘기에도 이르지 않았다. 부제 역시 에로틱한 의미를 띠고 있다. 이 부제는 오리온이 플레아데스 자매를 쫓아가자 제우스가 아틀라스의 딸인 이 요정들을 창공으로 옮겨 일곱 개의 별로 만들었다는 설화와 관련되어 있다.

배제하지 않고 다룬다. 초현실주의자들은 편협하고 종교적인 도덕 규범에 저항한다는 데서 항상 의견이 일치한다. 1931년 에른스트는 잡지 『혁명에 봉사하는 초현실주의』에서 육체적 사랑에 대한 교회의 "사보타주sabotage"를 탄식하며, (1933년의 전시회 카탈로그에서) 이제 초현실주의는 "자궁 내의 기념물 ……, 회고하는 여인의 흉상, 소시지 ……, 망치" 등 성적인 것을 암시하는 그림들을 그려 이에 맞서야 한다고 주장한다.

막스 에른스트
오이디푸스
1934
콜라주 소설 『친절 주간』에 나오는 그림

초현실주의 화가들은 이론적으로는 신랄한 공격을 펼쳤지만 1921년에 제작된 〈다가오는 사춘기……〉에서 볼 수 있듯이 매우 시적이고 아이러니하게 성적인 제재를 캔버스에 옮겼다. 이 그림은 여인에게 사춘기가 다가온다는 것을 뜻하는 게 아니라 사회가 앞으로 성적으로 성숙하게 될 것임을 의미한다. 풍만한 몸매를 지닌 머리 없는 여인은 오래 전에 사춘기에서 벗어난 듯 보이기 때문이다. 그녀는 기이한 구름들과 함께 푸른 하늘에 떠 있으며, 왼팔로는 천체를 꿰뚫고 있다. 제목과 그림설명에 나오는 오리온 자리의 플레아데스 성단이란 명칭은 이 그림이 천문학과 구체적으로 관련되어 있음을 나타낸다.

에른스트의 에로틱한 환상은 그의 콜라주 소설에서 훨씬 더 옥죄는 듯 형상화되어 있다. 여기에서 여성은 희생자 역할을 하면서 동시에 죽음을 불러오는 스핑크스의 역할도 한다. 성적인 것의 다양한 양상은 마그리트의 회화에서도 찾아 볼 수 있다. 그는 성의 관계를 투쟁으로, 여성을 맹수로, 육욕을 위협적인 것으로 연출하지만, 황홀경을 묘사하지는 않는 냉철함을 대개 보인다(45쪽 이하 참조). 그의 〈맥 세네트에게 보내는 경의〉는 입지 않는 헌옷에 여성이 들어가 있는 모순적 상황을 보여주고 있다. 남성의 욕망에서 생겨난 이 환상은 에로스가 어느 곳에나 존재하므로 이로부터 빠져나올 수 없음을 보여준다. 마그리트는 여성적 이상형을 만드는 것이 얼마나 어려운 작업인지를 1926년의 〈불가능한 것의 시도〉(23쪽 참조)라는 그림 제

"교회의 사제들 덕택에 여성의 신체에서 치부와 다른 부분을 구분하는 역겨울 만큼 정확한 경계선이 그어진다. 이 경계선들은 욕정이 끓어오르면 사라졌다가, 치가 떨릴 만큼 명확하게 다시 나타난다. 지구에서 대학살이 성공하여 성직에 있는 해충들을 박멸하는 행복한 그날이 올 때까지 그럴 것이다 …… 사랑은 기독교 도덕의 불구대천의 원수이다."
– 막스 에른스트, 1931

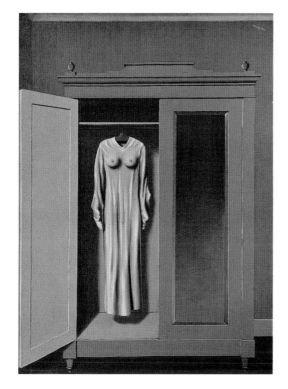

르네 마그리트
맥 세네트에게 보내는 경의

1937, 캔버스에 유화, 73×54cm, 라 빌 드 라 루비에르 컬렉션
Collection de la Ville de La Louvière, 벨기에

음침한 옷장에 수수한 의복 한 벌이 걸려 있다. 옷에서 여성
의 젖가슴이 솟아나와 있다. 육체가 입지 않는 헌옷에 들어
가 투명한 옷을 통해 눈에 비침으로써 생겨나는 에로틱한 연
상작용은, 이 옷이 수의처럼 보이기 때문에 병적인 특성조
차 지니게 된다. 마그리트는 시체성애를 소설의 소재로 자
주 다루었던 에드거 앨런 포의 열성 독자였다. 마그리트가
경의를 보낸, "코미디의 제왕"이라 일컬어지는 미국의 연출
가이자 제작자인 맥 세네트(1880-1960)는 그의 슬랩스틱
영화로 초현실주의의 선구자로 여겨진다.

목을 통해 간명하게 표현했다.

초현실주의에서는 성욕을 묘사하는 데
인형이 중요한 역할을 한다. 인형은 데 키
리코의 〈불안케 하는 여신들〉에서처럼 회
화의 모티프로도, 1938년의 성대한 전시회
에서처럼(16, 102쪽 참조) 도발적 페티시 용품으로도 이용된다. 특히
한스 벨머는 평생 동안 강박관념에 사로잡힌 듯 여성의 신체를 다루
어 이 분야에서 두각을 나타냈다. 그는 스케치, 회화, 조각, 사진에
서 외설스러운 환상을 펼쳐 신체구조, 색정, 성교를 가차 없이 해부
해 보여준다. 에른스트의 반교회적 제스처는 벨머에 이르러 명백한
신성모독으로 고조되어, 그는 십자가 모티프를 포르노그래피 장면
에 담아 조소한다(〈혀로 핥은 십자가〉, 1946). 벨머의 그림에서는 욕정이
파괴적 힘을 발휘하고 도취가 죽음에 접근하는 것이 항상 나타난다. 그
러므로 그의 한 스케치의 제목 〈벌레먹은 구멍과 주름〉(1940)(핑크빛
주름은 여성의 성기에 대한 벨머의 시적 은유였다: 역주)을 그의 작품 대부분
의 표제라 여길 수 있을 것이다.

1939년에 벨머는 여성의 신체부위로만 구성된 인물을 그림으로

한줄요약

초현실주의 회화에서 에로스
는 항상 나타나는 매력이다.

한스 벨머
1000명의 소녀
1939, 마분지에 과슈와 연필화,
50×30cm, 개인 컬렉션

매너리즘 화가 주세페 아르침볼도
(1527-93)의 패널화 방식에 따라
벨머는 물체를 쌓아서 인물을 만들
었다. 여성 신체구조의 수많은 조
각들이 합쳐져 지옥에서 나온 듯한
인물을 형성하며, 이 인물은 한계
를 벗어난 욕정이 일으키는 착란을
상징한다. 벨머는 조각에서도 이
와 비슷한 쌓는 기법을 구사했다.

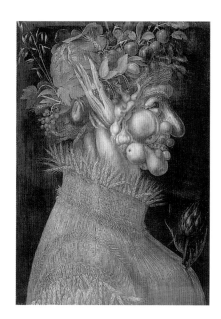

주세페 아르침볼도
여름
1573, 캔버스에 유화,
76×63.5cm, 루브르 미술관
Musée du Louvre, 파리

아르침볼도는 여름철에 나는 과일과 채소로 여름을 상징하는 인간의 머리를 만들었다. 그는 궁정화가로 활동했던 합스부르크 가 황제의 궁전에서 특히 축제의 식탁 장식을 담당했다. 이러한 "퍼즐"은 동시대인들에게는 종종 조롱을 받았으나 초현실주의자들에게는 독창적인 모범으로 평가되었다.

써 극단적이고 익명화된 성적 욕망의 광기를 보여주는 과슈화를 제작했다. 〈1000명의 소녀〉는 기괴한 생물로서, 그녀의 연체동물 같은 육체에서는 정말 사악함이 진동하고 있는 듯이 보인다. 그녀는 욕정에 넘치는 마녀이다.

달리가 그의 아내 갈라에게 사로잡혀 있는 데에도 악마적 특징이 잠재되어 있다. 달리는 갈라를 수많은 그림에서 에로티시즘의 이상으로 찬미하면서, 적어도 그의 초기 창작기에는 본능적인 것을 묘사하면서 동시에 진정으로 악마적인 것을 보여줬다(62쪽 참조). 하지만 달리, 벨머 및 다른 초현실주의자들의 그림 뒤에는 항상 강렬한 인식론적 관심이 숨어 있어, 그림들이 형이상학적 차원을 품고 있었다. 이 점에서 초현실주의자들의 그림은 같은 시기에 제작된 오토 딕스 혹은 게오르게 그로스의 작품과 차이가 있다. 딕스나 그로스는 화류계를 다루면서 성적인 것의 혐오스러운 측면을 폭로하고 충격 효과를 노렸지만, 인간 본성의 심연에 대해 진지한 문제를 제기하기보다는 성적인 분야에서 부르주아의 이중도덕을 공격하는 데 몰두했다.

"그녀의 신체는 아직 어린이의 그것처럼 보였다. 어깨뼈와 허리근육은 젊은이 같은 팽팽함을 잃지 않고 있었다. 하지만 등허리는 매우 여성적이었으며, 이는 그녀의 정력적이고 자랑스러운 날씬한 몸통과 매우 섬세한 엉덩이를 우아하게 연결시켰고, 이 엉덩이는 잘록한 허리로 말미암아 더욱 욕망을 불러일으켰다."
– 살바도르 달리가 『달리의 비밀스러운 삶』(1942)에서 젊은 시절의 갈라에 대해 쓴 글

막스 에른스트 – 시적인 우주

초현실주의 회화의 가장 중요한 대표자 세 사람이 파리의 "중심 모임"과는 단지 일시적으로만 긴밀히 교류했다는 사실은 주목할 만하다. 이중 에른스트가 가장 오랫동안 밀접한 관계를 유지했고 달리는 금세 브르통의 비난을 받았으며, 외톨이 마그리트는 센 강변에 몇 년 머문 후 고향 벨기에로 돌아갔다. 세 사람 모두 초현실주의 그룹에 소속되어 귀중한 자극을 받고 발표의 장을 얻을 수 있었다. 하지만 그들이 개인의 목표를 추구하고 예술적 정체성을 형성하기 위해서는 다른 동료들과 어느 정도 거리를 둔 자유공간이 있어야 했다. 회화를 초현실주의 운동으로 정립시키는 데 결정적 역할을 했고 초현실주의에서 가장 다재다능한 미술가로 성장한 에른스트의 경우 특히 그러했다.

1891년 브륄에서 태어난 에른스트는 미술 공부를 하는 동안 이미 한스 아르프와 친분을 맺으며, 1918년 쾰른 다다 그룹의 창립에 참여하고, 다다 막스로서 주도적 인물이 된다. 트리스탄 차라의 알선과 브르통의 지원을 받아 성사된 1921년 최초의 파리 전시회도 "다다 막스 에른스트 전시회"라는 제목으로 개최된다. 하지만 여기에서 진열된 회화, 스케치, 콜라주는 이미 전형적 다다의 위트를 넘어

막스 에른스트
빛의 바퀴 (《자연사》, 29번째 장)
1925, 종이에 프로타주, 연필화,
25×42cm, 개인 컬렉션

에른스트는 목재에 나타나는 방사상원을 프로타주하여 한 점을 응시하며 세상을 거의 초월하고 있는 듯한 인간의 눈을 만들어낸다. 이 눈은 마술적으로 내면을 바라보라는 브르통의 요구에 대한 응답인 듯하다. 에른스트는 이 그림에 고대의 제의를 연상시키기도 하는 〈빛의 바퀴〉라는 제목을 붙임으로써, 이 가장 중요한 감각기관의 매력을 간명하게 압축하여 표현했다.

막스 에른스트
명료한 첫 마디에

1923, 오본Eaubonne에 있는 폴
엘뤼아르 집의 벽화(회벽에 그린 유
화)를 캔버스에 옮겨 그렸다, 232×
167cm, 노르트라인 베스트팔렌 미
술 갤러리(20세기 미술), 뒤셀도르프

에른스트는 이 암시에 넘치는 수
수께끼 같은 그림을 그의 친구 폴
과 갈라의 침실 벽화로 디자인했
다. 여성의 집게손가락과 가운뎃
손가락은 여성의 골반과 다리인 듯
보이며, 여성의 손이 기계장치에
장난스럽게 시동을 걸어 (짝짓기
후에 수컷을 먹어치우는) 사마귀
를 작동시키려고 한다.

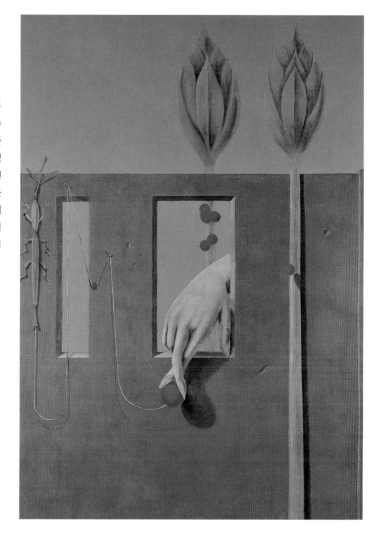

서 시적이고 감각적인 그림구상을 보여준다.

　　파리 초현실주의 모임과 더 긴밀하게 접촉하게 되자 그는 오본에
있는 그의 동료 폴 엘뤼아르의 집에 몇 점의 벽화를 완성한다. 명랑
한 색채로 그린 분위기 넘치는 수수께끼 같은 그림들이다. 이중 하
나는 〈자연사〉라는 제목을 가지는데, 곧 이어 제작된 일련의 프로
타주도 같은 제목을 지닌다. 34장의 프로타주들에서는 에른스트

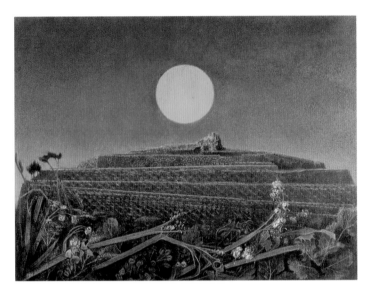

막스 에른스트
도시의 전경
1935/36, 캔버스에 유화,
60×81cm, 취리히 미술관

에른스트는 1935/36년에 두 번씩이나 도시 모티프를 다루는 데 몰두했으며 두 그림은 매우 비슷하다. 거대한 보름달이 솟아 있는 밤하늘에 도시가 육중하고 익명성을 띤 건축구조물로서 저 멀리에서 솟아오른다. 벽에 그래픽 기호들이 씌어 있고 전경에 식물들이 무성하게 자라, 이 도시는 원시림에 뒤덮인 고대 멕시코 사원시설을 연상시킨다. 동시에 이 도시는 유럽의 대도시들이 2차 세계 대전의 포화 속에 체험하게 될 참화를 잠재의식적으로 예감케 하고, 전쟁이 끝난 뒤 후대에 남게 될 고고학적 잔해를 환상적으로 보여주는 듯한 느낌을 자아낸다.

가 "자동적으로 작업하라"는 브르통의 요구에서 벗어나고 있음을 알아챌 수 있다. 프로타주들은 목재나 다른 자연 재료에서 발견된 구조에 근거하고 있으나 환상을 펼쳐 이 구조를 식물적 · 동물적 · 인간적 모티프로 발전시키며, 그림 제목들은 이중 많은 것에 신비스러운 의미를 부여한다.

초현실주의 화가들 가운데 에른스트만큼 자연과 긴밀하고 특수한 관계를 맺고 있는 사람은 없다. 대부분의 초현실주의 화가들에게 자연은 주로 추상화된 무대장치 혹은 암호들의 보고로 이용된다. 에른스트의 경우에도 자연은 종종 도식화되기는 하지만 대개 식물과 생명체로 가득 차 있다. 말뚝울타리 같은 그의 '그라타주' 숲(29쪽 참조)에조차 원시적 힘이 스며 있고, 신비로 가득한 생명력이 넘쳐나는 낭만주의 마술 숲의 흔적이 남아 있다. 때문에 에른스트의 그림에서는 도시의 제재가 거의 아무런 역할도 하지 않는다. 그가 1930년대 중반에 캔버스에 그린 〈도시의 전경〉은 정글 숲에 둘러 싸여 몰락해 가는, 마술에 걸린 신전 같은 형상을 보여준다.

'프로타주'와 '그라타주'에서와 마찬가지로 에른스트의 '데칼코

❖ 막스 에른스트 연표

1891	쾰른 근처의 브륄에서 출생
1909-14	본 대학에서 미술사 공부; 한스 아르프와 아우구스트 마케와 친분을 맺음
1918	쾰른 다다 그룹 공동창립자
1919	최초의 콜라주
1921	트리스탄 차라와 앙드레 브르통의 주선으로 최초의 파리 전시회
1922	파리로 이사하여 이후 초현실주의자들과 함께 활동
1925	'프로타주' 기법을 발명하고 1년 후 '그라타주' 기법 발명
1929	'콜라주' 소설 『100개의 머리를 가진 여자』
1934	(자코메티의 권유로) 조각에도 전념
1935	'데칼코마니' 기법을 사용하기 시작
1936	에세이 「회화를 넘어서」
1939-49	전쟁 동안 프랑스에 억류되어 있다가 미국(애리조나)으로 망명; 페기 구겐하임과 2년 동안 결혼 생활, 1946년 여류미술가 도로시 태닝과 결혼
1950	유럽으로 귀향(파리, 후일에는 투렌 Touraine과 프로방스 Provence에서 거주)
1951	고향 브륄에서 회고전
1963	《무의식으로의 탐사 여행》 (페터 샤모니 Peter Schamoni의 기록 영화)
1975	뉴욕 구겐하임 미술관 회고전
1976	고슬라(Goslar) 시의 카이저링(Kaiserring= 황제의 반지)상 수상; 85번째 생일을 맞은 밤에 사망
1991	《나의 유랑생활 – 나의 불안》 (페터 샤모니의 기록영화)
2005	브륄에 막스 에른스트 미술관 개관

마니'(30쪽과 34쪽 이하 참조)에서도 색채 및 무늬의 결을 감각적으로 느껴볼 수 있다. 이러한 감촉은 (놀라운 그림 내용과 그림 구성을 끊임없이 창안해내는 그의 지적 호기심과 함께) 궁극적으로 그의 전 회화 창작의 특징을 이룬다. 그의 창작에서 극단적인 표현은 드물게 나타난다. 역설적이고 이상한 것조차 대개 미적으로 조화롭고 활기 있는 전체로 완성된다. 잘 알려진 오래된 주제를 매혹적으로 새로이 그린 1945년 〈성 안토니우스의 유혹〉에서처럼, 미술사의 모범과 모티프를 다룰 때도 그러하다.

초현실주의가 문학에서 유래했음을 상기할 때, 에른스트는 초현실주의 화가이자 예지력을 갖춘 시인이라고 말할 수 있다. 그는 캔버스에 몽유병적인 우아한 이미지를 담아 수수께끼, 유머, 마성이 골고루 배어 있는 우화의 세계를 만들어낸다.

한줄요약

• 에른스트는 다재다능한 초현실주의 미술가가 된다.
• 그는 새로운 기법을 가장 집중적이고 가장 생산적으로 실험한다.
• 그는 독창적 필치로 캔버스에 시적 우화의 세계를 창조한다.

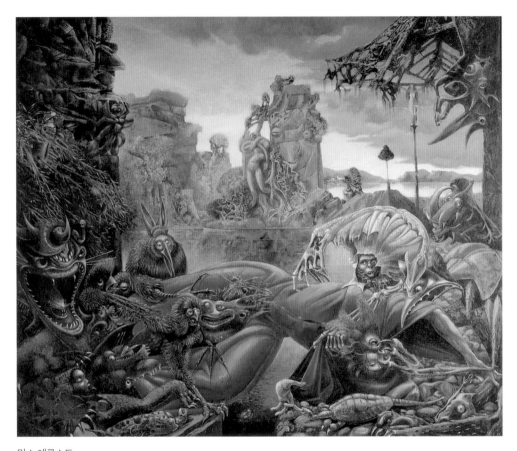

막스 에른스트
성 안토니우스의 유혹

1945, 캔버스에 유화, 108×128cm, 빌헬름-렘브루크-미술관 Wilhelm-Lehmbruck Museum,
뒤스부르크

에른스트가 미국 망명 동안 그린 원시림 풍경 연작 중 한 편인 이 그림은 중세 이후 유럽 미술에
나타나는 안토니우스 주제를 각색한 것이다. 악마가 욕정, 권세, 부귀로 성인을 유혹하는 것은
화려하고 악마적인 환상적 그림의 이상적 소재였고, 히에로니무스 보슈가 1517년경 그린 그림
이 가장 유명하다. 보슈의 작품에 나오는 악마의 얼굴들은 에른스트의 버전에서 다시 볼 수 있지
만, 다만 에른스트는 유독한 김을 뿜어내는 수풀을 배경장면으로 선택하고 있다. 그는 이 그림
으로 앨버트 르윈이 감독한 지드 모파상의 소설『벨 아미 *Bel-Ami*』촬영을 위한 미술 디자인 경
연에서 당선되었다.

살바도르 달리
성 안토니우스의 유혹

1946, 캔버스에 유화, 89.7×119.5cm,
왕립 미술관 Musées royaux des Beaux-
Arts, 브뤼셀

달리의 〈안토니우스〉도 벨 아미 경연에
참가하기 위해 제작한 것이다. 달리는 은
둔자가 사막에서 십자가를 들어, 하늘에
서 내려온 듯한 이교도 대상(隊商)을 물리
치는 것을 보여준다. (에른스트와 마찬가
지로 은연중에만 감지할 수 있을 뿐인) 악
마의 유혹보다는 악마가 뒷다리로 일어선
말로 변신하여 유령 같은 행렬을 이끌고
있는 것이 더 인상적이다. 에른스트는 괴
물과 싸우고 있는 성인을 묘사한 반면 달
리는 그 직전 장면을 선택했다.

살바도르 달리 – 편집증적 에로스

유명한 초현실주의자들 중에서 가장 현란하고 논란이 많이 되
는 인물은 카탈루냐의 피게라스(오늘날에는 피게레스 Figueres) 출
생의 살바도르 달리였다. 마드리드에서 공부하는 동안 그는 페
데리코 가르시아 로르카 및 루이스 부뉴엘과 친분을 맺었고 일
찍이 '앙팡 테리블 enfant terrible(무서운 아이)'임이 드러나 1926년
에 대학에서 퇴학당했다. 같은 해에 그는 최초로 파리를 여행
하여 피카소와 친분을 맺었으며, 1928년의 두 번째 파리 체류
때에는 그의 초기작품에 열광적 반응을 보였던 초현실주의자
들과도 교제하였다. 그리하여 엘뤼아르와 마그리트는 달리의
초대를 받아 각자의 부인을 동반하고 이듬해 여름 카다케스에

❖ 살바도르 달리 연표

1904	피게라스(스페인, 게로나 Gerona 지방)에서 출생	1939	초현실주의자들과 최종 결별
1921-26	마드리드에서 미술공부; 페데리코 가르시아	1940-48	전쟁을 맞아 미국(뉴욕)으로 망명;
	로르카와 루이스 부뉴엘과 친분을 맺음	1945	히치콕의 영화 《스펠바운드》를 위해 몽환장면
1926	처음으로 파리에 가서 피카소를 만난다		디자인
1928	두 번째 파리 체류	1949	카탈루냐로 귀향; 피터 브룩스와 루치노 비스콘티를
1929	카다케스에 엘뤼아르와 마그리트가 찾아온다.		위한 무대화 제작
	갈라 엘뤼아르와 사랑에 빠져 이후 그녀와 함께 산다.	1964	『천재의 일기』 출간
	부뉴엘과 함께 영화 《안달루시아의 개》 촬영	1974	피게라스에 달리 미술관 개관
1930-38	갈라와 결혼; 초현실주의자들과 협력;	1979	파리와 뉴욕 회고전
	편집증적-비판방법 개발;	1982	갈라 사망
	뉴욕에서 최초의 전시회; 런던에서 프로이트 방문	1989	피게라스에서 사망; 슈투트가르트와 취리히 회고전

있는 달리의 집에 찾아가며, 이는 젊은 미술가 달리의 생애에 결정적 전환점이 된다. 그는 10년 연상인 갈라 엘뤼아르와 운명적인 사랑에 빠지며, 그녀는 그의 반려자이자 뮤즈이자 매니저가 된다.

달리는 그후 10년 동안 대도시 파리와 스페인의 어촌에서 번갈아 살면서 최고의 창작기를 체험하며, 프로이트와 라캉의 저술을 읽는 데 몰두한다. 그는 꿈의 그림을 제작하기 위한 개인적 구상으로 "편집증적-비판방법"을 개발한다. 눈에 보이는 현실을 잘못 해석하는 편집증 환자의 특징을, 철저한 수수께끼를 창출하는 원칙으로 승화시킨 것이다. 고향 카탈루냐의 황량한 풍경을 모방하여 그린 사막과 같은 장면과 여기에 등장하는 섬뜩한 잡종 생물이 이내 그의 회화의 특징이 되었다.

달리의 그림은 정신분석적 제재를 매우 구체적으로 다루었지만, 초기 초현실주의가 주장한 "자동적" 꿈의 기록과는 아무런 관련이 없었다. 달리는 꿈을 의식적으로 구성하고 연출하였으며, 대가다운 정밀성을 발휘하여 회화로 완성시켰다.

달리의 작품에서 초기부터 눈에 띄는 것은 성욕에 관한 강박관념에 가까운 집착이다. 이것은 갈라와의 격정적 관계 및 자기 정신의 심연에 대한 강박적인 고찰을 통해 계속 강화되어, 그는 자기중심적

살바도르 달리
만 레이의 사진
1931

한줄요약

• 살바도르 달리는 초현실주의자들 중에서 가장 현란한 성격을 보인다.

• 정확하게 그려진 그림 세계의 주제는 에로스와 정신병리학의 영향을 받고 있다.

• 달리의 회화에서는 회화역사상 가장 인상적인 꿈의 풍경을 볼 수 있다.

살바도르 달리
층계, 한 원기둥의 세 개의 척추, 하늘, 건축으로 변화한 자신의 육체를 응시하고 있는 벌거벗은 나의 아내
1945, 목재에 유화, 61×52cm, 개인 컬렉션

달리는 약해지는 상상력을 보충하기 위해 상세한 해설적 제목을 붙이는 경우가 종종 있었다. 그의 작품 어디에나 등장하는 갈라를 그리는 경우조차 그 내용에 대해서 확신을 못하는 듯 설명을 한다. 이 그림이 얼마나 그의 개인적 체험에 영향을 받고 있는지는 이 작품에 대한 달리의 다음과 같은 설명을 보면 알 수 있다. "다섯 살 때 나는 개미가 잡아먹어서 껍데기만 남은 곤충을 본 적이 있다. 곤충 껍데기에 난 구멍을 통해서 나는 하늘을 볼 수 있었다. 순수함에 접근하고 싶은 소망을 느낄 때마다 나는 피부를 통해서 하늘을 쳐다본다."

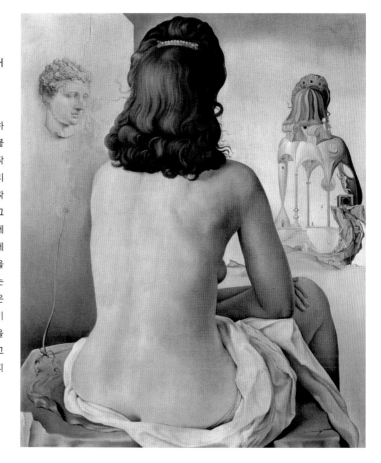

"구상적 비합리성을 세련되고 과감하게 …… 상상하여 손으로 제작한 컬러 사진"
– 달리
『비합리성의 정복』(1973)에서 그의 회화에 관해

인 색정광이 된다. 1940년대에 그의 회화들은 정형적인 유형을 변주시키는 경향을 띠며 강렬함을 상실하고 바로크적이고 요설적인 제목을 통해 신뢰를 만회하려고 애쓴다. 하지만 달리는 기법상의 탁월성만큼은 오랫동안 유지하여, 1944년의 〈잠 깨기 직전 한 마리 꿀벌이 석류 주위를 날아서 생긴 꿈〉(7쪽 참조)과 같은 작품들을 그려냈다. 이는 초현실주의 미술의 진정한 아이콘이라 할 수 있다.

이 작품에 특징적으로 등장하는 것은 낯설게 그려진 해안 풍경과 공격적인 호랑이로부터 위협받고 있는 나부이며, 호랑이는 악마적이라기보다는 동물적인 느낌을 더 많이 자아내고, 총검은 착검되어

팔을 누르고 있다. 대말을 짚고 있는 코끼리는 〈성 안토니우스의 유혹〉에서 나오는 것을 다시 그린 것이며 장소에 약간 어울리지 않는다. 에른스트나 마그리트가 사용한 모티프의 종류도 그다지 광범위하지는 않지만 (에른스트의 경우 숲과 새가, 마그리트의 경우에는 구름과 토르소가 되풀이해서 나타난다) 달리는 언젠가부터 진부한 필수품(콩, 전화기, 무른 시계, 빵 등)만을 모티프로 삼았다.

이렇게 된 데는 달리의 인생에서 절대적인 중심점이었을 뿐만 아니라 그의 나르시시즘과 사업 감각을 온 힘을 다해 키워주었던 아내 갈라의 영향이 컸다. 달리의 상업주의를 눈의 가시처럼 여겼던 브르통은 달리가 미술시장의 슈퍼스타로 변모한 데 대해 "Salvador Dali"의 철자를 치환하여 "Avida Dollars(달러를 탐내는)"이라는 애너그램을 만들어냈다.

하지만 달리는 항상 비범한 인물로 여겨진다. 특히 그의 회화를 통해 초현실주의는 폭넓은 관람객에게 인기를 얻었고, 달리는 자신을 프리마돈나로 연출하고 그의 그림언어를 상품 세계(백화점 장식, 향수 생산 등)의 도구로 이용함으로써 오늘날 팝 문화에 일반적으로 통용되는 예술과 상업성의 상호관계의 선구자가 되었다.

르네 마그리트 – 대담한 수수께끼

초현실주의 화가들 중에 현란한 프리마돈나 역할을 즐긴 달리와 품위 있는 신사처럼 행동한 마그리트만큼 대조되는 사람도 없다. 달리보다 6살 위인 마그리트는 벨기에 상인의 아들로 태어나 어렸을 적에 어머니의 자살로 충격을 겪으며, 일찍부터 스케치 수업을 받고 후일 브뤼셀의 미술대학교에 다니면서 다다 및 뒤이어 생긴 초현실주의에 동조하는 화가들과 처음으로 접촉한다. 데 키리코와 에른스트의 작품에 자극을 받아 그는 20년대 중반에 초현실주의 그림을 그리기 시작하며, 1927년에 파리 근교로 이사해서 수년 동안 머무른다.

마그리트는 파리의 초현실주의 모임과 활발히 접촉하면서, 프

로이트의 저술, 헤겔과 하이데거의 철학 논문에 영향을 받고 특히 E.A. 포의 글을 탐독하여 그의 특징적인 그림언어를 개발한다. 그는 처음부터 눈에 보이는 현실의 객관성에 대한 회의를 중심 주제로 삼으며, 모사된 것의 현실성을 제목에서 부인하거나(11쪽 참조) 혹은 소재를 그림이 아니라 글로 표기한 면으로 재현함으로써(36쪽 참조) 이러한 회의를 명료하게 표현한다.

　그의 많은 회화들은 절제와 냉철함을 보여주지만 이들에는 수수께끼 같으며 종종 섬뜩하고 위협적이기까지 한 분위기가 배어 있으

르네 마그리트
꿈의 열쇠
1930, 캔버스에 유화,
81×60cm, 개인 컬렉션

어린이 그림책 스타일로 정확하게 그린 일상물품을 캔버스에 배열한 후, 칠판에 필기 연습을 한 듯한 필체로 명칭을 붙여놓았다. 그리하여 지각대상을 신뢰할 수 있는 듯한 분위기를 만들지만, 명칭들은 모조리 잘못되어 있으며, 따라서 이 모든 것은 눈에 보이는 세계의 진실성이 의심스러움을 보여주는 유희임을 금세 알 수 있다.

아카시아 (l'Acacia)	달 (la Lune)
눈(雪) (la Neige)	천장 (le Plafond)
폭풍우 (l'Orage)	사막 (Le Désert)

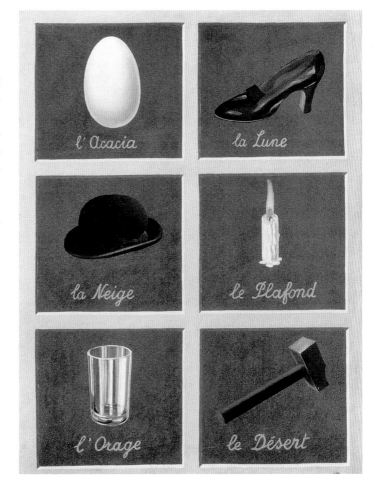

❖ **르네 마그리트 연표**

며, 이는 종종 "엉뚱한" 그림 제목을 통해 강조된다. 제목은 그림 내용을 전혀 설명해주지 않으며 시적으로 암시할 뿐이다. 되풀이해서 나타나는 모티프들은 나무, 구름, 원구, 건축조각, 여성의 토르소와 검은 양복을 입은 정형적인 남성 인물, 멜론들이며, 이것들은 그가 자주 그린 밤의 외딴 집과 더불어 마그리트의 트레이드마크가 된다.

마그리트는 브뤼셀로 돌아온 후, 유명한 동료 화가이지만 꿈의 그림에서 약간 키치의 경향을 보이는 폴 델보와 함께 벨기에 초현실주의의 주도적 인물이 된다. 마그리트는 (2차 세계 대전 후의 인상주의 및 야수파 실험기를 제외하고는) 파리에서 발견한 그림 세계를 동요 없이 성공적으로 충실히 추구하며, 몇몇 시기에는 지루한 반복에 빠져들기도 한다. 하지만 노년에 이르러서도 예를 들어 〈아른하임의 영토〉와 같은 매우 인상적인 회화들을 만들어낸다. 이 제목은 마그리트를 평생 동안 사로잡았던 포의 환상소설에서 차용한 것이다. 달리의 그림과 더불어 가장 많이 복제되는 초현실주의 회화에 속하는 마그리트의 그림은 미학적으로 절제된 형식으로 영혼의 심연을 들여다본다.

자신의 그림 〈불가능한 것의 시도〉 앞에 서 있는 르네 마그리트
1928(23쪽 참조)

한줄요약

- 르네 마그리트는 중절모와 눈에 띄지 않는 소시민의 가면을 쓰고 있다.
- 그러나 그만큼 근본적으로 현실에 의심을 품은 초현실주의자는 없다.
- 그는 냉철한 회화적 태도로 옥죄는 듯한 분위기, 대담한 수수께끼, 은근한 아이러니로 가득 찬 암시적 그림들을 제작한다.

불안한 뮤즈들

초현실주의 미술에서 에로티시즘의 특별한 중요성과 그 묘사의 (시적이고, 수수께끼 같고, 본능적이고, 아이러니한) 다양성 때문에 우리는 여성이 초현실주의 미술 창작에 얼마나 많이 참여하였는가라는 문

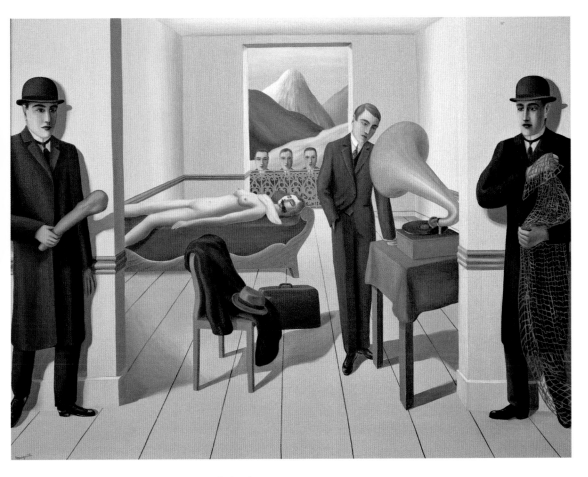

르네 마그리트
위협 받는 살인자
1926, 캔버스에 유화, 150.4×195.2cm, 뉴욕 현대 미술관

마그리트는 범죄 드라마를 연출하고 있다. 여기에서 놀라운 것은 소파에 누워 있는 피살자가 아니라 살인자가 범행 후에 축음기의 음악에 귀를 기울이고 있는 태연함이다. 그러나 창가의 유령 같은 목격자 세 명과, 어두운 색의 양복을 입고 중절모를 쓴 채 곤봉과 투망을 들고 그를 잡으려고 잠복하고 있는 두 명의 인물은 살인자가 빠져나갈 방도가 없는 상황임을 보여준다. 이 장면을 도덕적 관점에서 이해해서는 안 된다.

제에 흥미를 느끼게 된다. 특히 파리에서는 19세기 말부터 여성들이 모델과 뮤즈의 신분을 벗어던지고 독자적인 미술가로 변신해 간다. 인상주의자 베르트 모리조, 밝은 색 누드화의 대가이자 모리스 위트릴로의 어머니인 수잔 발라동이 그 예이다. 1911년경에는 가브리엘레 뮌터와 마리안네 베레프킨이 그들의 배우자인 바실리 칸딘스키와 알렉세이 폰 야블렌스키의 그늘에서 벗어나서 표현주의 화가로 변모하며, 다다 그룹에서는 한나 회히와 한스 아르프의 부인이자 후일 초현실주의자들과도 협력했던 소피 토이버가 성공적 활동을 했다.

전체적으로 보면 초현실주의는 소수의 주요 인물을 제외하고는 남성의 영역이었다. 초현실주의의 에로스 숭배(이는 부조리하고 포르노그래피적인 텍스트를 통해 문학 작품에서도 표현되었다)는 여성의 수동적 역할을 부추긴 것처럼 보인다. 하지만 이것이 반드시 여성 경시를 의미하는 것이 아님은 만 레이의 사진에서 전설적 모델 키키 드 몽파르나스가 발산하는 마술적 매력을 보면 알 수 있다(116쪽 참조). 오브제 미술가로 명성을 날리게 되는 메레 오펜하임(97쪽 참조) 역시 만 레이의 사진에서 자신감 넘치는 포즈를 취하고 있다.

초현실주의 모임에서 가장 저명한 여성은 분명 달리의 배우자인 갈라였다. 러시아에서 태어난 갈라(본명 엘레나 디아코노바 Helena Djakonowa)는 미모, 기행, 과시욕을 갖춘 현대적 뮤즈의 이상적 모델이었다(75쪽 참조). 그녀는 1912년 18세에 다보스의 결핵요양소에서 폴 엘뤼아르를 알게 되었고 5년 뒤에 그와 결혼했다. 그녀는 전통적인 어머니의 역할을 철저히 부정하면서 그들 사이에서 1918년에 태어난 딸을 돌보지 않았다. 엘뤼아르는 그녀의 에로틱한 장점을 진정으로 숭배하여 그녀가 다른 남성들과 연애하는 것을 용인했고(그중에는 에른스트와 여러 해에 걸친 염문도 있었다), 달리와의 연애도 처음에는 너그럽게 용서했다(갈라와 달리는 나중에 성격이 잘 맞는 부부가 된다).

몇몇 초현실주의 여류 화가들에게서는 비의적이고 매우 개인적

갈라
살바도르 달리의 부인이자 뮤즈
1930년경

프리다 칼로
물이 내게 준 것
1938, 캔버스에 유화,
96.5×70.2cm, 이시도르 뒤카스
미술 컬렉션 Isidore Ducasse Fine
Arts, 뉴욕

…… 수면이 물건을 비춰 둘로 보이게 만드는 욕조에서의 몽상. 둘로 보이는 물체들 중에는 물에서 솟아나온 (그녀 자신의?) 발도 있는데 그 발가락들이 기괴한 게 같은 느낌을 준다. 성적인 연상을 불러일으키는 꽃무리들 이외에도 (그녀의 부모 등) 미술가의 과거를 나타내고, 삶과 죽음을 표현하고, (물 위에 떠 있는 전통의상으로 상징되는) 유럽 및 멕시코의 혈통을 암시하는 그림들이 떠다닌다.

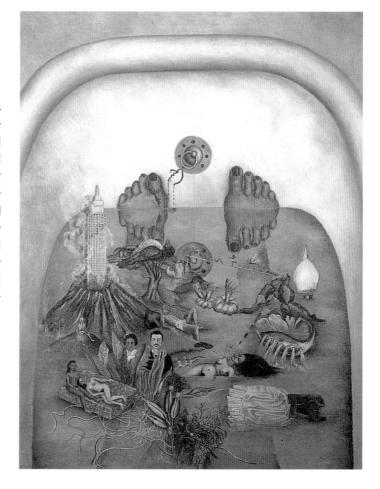

인 그림 세계가 현저하게 나타난다. 브르통의 영향을 받아 초현실주의에 합류했으며 토옌이라는 가명으로 〈내면의 풍경〉을 제작했던 체코의 여류화가 마리 체르미노바, 혹은 버지니아 울프를 중심으로 한 블룸즈버리 그룹 Bloomsbury Group의 회원이었으며 한때 에른스트와 동거했던 영국인 레오노라 캐링턴의 경우 특히 그러했다. 그러나 가장 인상적이고 개성적인 그림언어를 개발한 것은 브르통이 1938년에 만난 프리다 칼로였다. 브르통은 그녀의 회화가 그의 파리 동료들의 그림과 본질적으로 유사함을 알아챘다. 하지만 그녀는

82

초현실주의자로 간주되는 것을 거부했고 그
림에서 개인적 체험을 재현했을 뿐이라고
주장했다.

1938년의 회화 〈물이 내게 준 것〉은 그녀
가 처해 있는 인생 상황의 면면을 환상적인
방법으로 뚜렷이 보여주고 있다. 심한 사고
로 인한 육체적 고통과 (멕시코 화가 디에고 리베
라와의 결혼 이외에) 숱한 남성과의 골치 아픈
관계로 인한 정신적 고통이 드러나 있는 것
이다.

칼로를 초현실주의자로 분류하기는 약간
힘들지만, 1910년 미국에서 태어난 도로시
태닝은 그녀의 화가 경력 처음부터 초현실
주의 운동의 영향을 받았다. 그녀는 시카고
미술 인스티튜트에서 교육받은 후 1936년
뉴욕에서 개최된 '환상적 미술, 다다와 초현
실주의'의 획기적인 전시회에서 깊은 감명
을 받고, 1939년 파리로 여행을 하여 브르통

생일
1942. 캔버스에 유화,
102×65cm, 말뫼 미술관 Konsthall
Malmö,

이 주도하는 모임과 개인적으로 접촉한다. 2차 세계 대전을 피해 미
국에서 망명 생활을 하게 된 초현실주의 미술가들을 그녀가 1940년
대 초에 다시 만나게 된 것은 마침내 그녀의 인생과 작품에 결정적
영향을 미치게 되었다. 이 중에는 에른스트도 있었는데 1946년 그
녀는 그와 결혼했다.

도로시 태닝의 초기 그림은 환상과 낭만이 가득한 소설 예술(콜리
지 Coleridge, 포 Poe, 월폴 Walpole)의 영향을 받아 강한 설화적 요소를
지녔다. 그녀는 후기에 추상적인 양식을 발견했으나, 전체적으로
보아 시적인 제스처를 충실히 견지했고 확신에 찬 초현실주의자로
머물렀다. 태닝은 오늘날 저명한 화가이자 오브제 미술가로서 뿐만

아니라(런던의 테이트 미술관과 같은 유명한 미술관들이 그녀의 수많은 작품들을 소장하고 있다), 에른스트의 유작 관리인으로서도 높은 평가를 받고 있다. 그녀는 2004년 브륄에 개관된 막스 에른스트 미술관에 방대한 양의 작품을 기증했다.

1942년에 그린 그녀의 자화상 〈생일〉에서 그녀는 매력적이고 젊은 여인으로 등장한다. 그녀는 가슴을 드러내고 의심스러운 시선을 던지며 "근거를 잃은 채" 그리핀(그리스 신화에 나오는 독수리 머리와 날개에 사자 몸통을 한 동물: 역주)처럼 생긴 애완동물을 데리고 빈 방들이 끝없이 연속되는 곳에 서 있다. 그녀가 문 앞에 선 상황을 묘사한 의도는 들어갈 수 있는 현실을 보여줌으로써 감상자를 그물에 빠뜨리기 위해서이다. 감상자가 이 그물에서 빠져나오려면 그림 속의 길을 꾸준히 따라가는 수밖에 없다. 태닝은 야심이 많고 독자적인

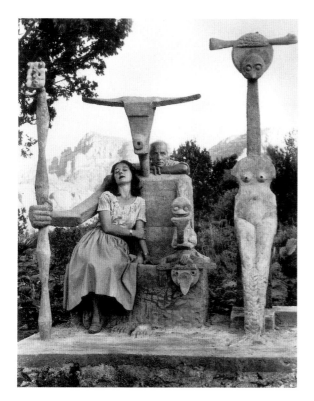

세도나(Sedona)에 있는 조각 〈염소자리〉에서의 막스 에른스트와 도로시 태닝
1946, 존 캐스네치사 사진

여류 화가였으나 다른 한편으로는 영감을 제공하는 뮤즈의 역할을 완벽히 수행했다. 이는 1946년의 사진을 보면 짐작할 수 있는데, 이 사진에서 그녀는 남편 에른스트와 함께 그의 조각상 〈염소자리〉에서 포즈를 취하고 있으며, 두 사람은 이 미술작품에 통합된 부분처럼 보인다.

조각과 오브제 미술

초현실주의의 조각과 오브제 미술 역시 무의식적으로
작업하면서도 정밀하게 숙고하여 내면의 그림들을
작품으로 형상화한다. 회화에서 그랬듯이 조각과 오브제
미술도 시적인 분위기, 아이러니, 충격을 결합시켜
매력적인 작품을 만들어낸다. 엄격하게 추상적인 동상
이외에 기이하고 페티시 같은 오브제가 제작되며, 인형에
매료되어 괴상한 형태가 생산되고, 기이한 꿈의 기계들은
감상자를 당황하게 하면서 아울러 기분 좋게 만들어 준다.

- 초현실주의는 조각과 오브제에서 그 중심 주제를 어떻게
 실현하는가?
- 초현실주의는 이 과정에서 얼마나 전통과 단절하면서 미래를
 지향하는가?
- 초현실주의 오브제 미술의 특별한 매력은 무엇인가?

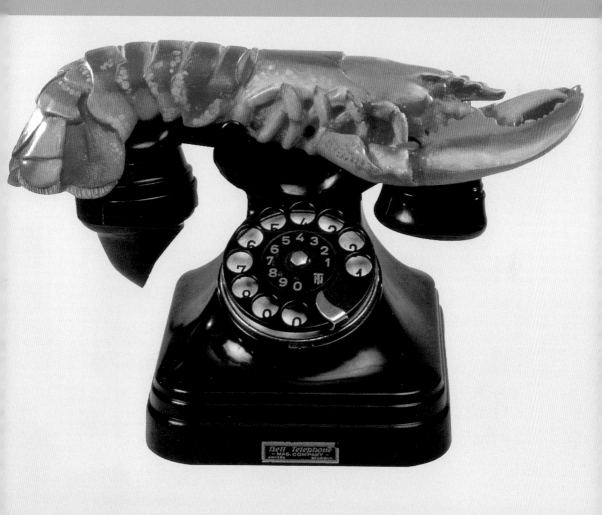

살바도르 달리, 바닷가재 전화기, 1936, 석고, 플라스틱, 그 밖의 다른 재료에 그림을 그림, 17.8×33×17.8cm, 테이트, 런던

조각에서 아상블라주로

초현실주의 조각과 조소는 표현주의의 영향을 수용했으며 다다의 유산인 레디메이드와 아상블라주를 계승했다. 하지만 전형적으로 초현실주의적인 요구를 충족시키고자 했다. 파리에서 성대한 초현실주의 오브제 전시회가 열렸을 때, 브르통이 1936년에 말한 바대로 "꿈의 활동을 객관적으로 보여주고자" 했다. 이미 10년 전에 브르통은 우리가 꿈에서 본 것을 현실에서 재현할 수 없는지에 대해 숙고했다. 그 계기가 된 것은 진기한 책에 대한 그의 꿈이었다.

> 숲 도깨비가 이 책의 책등에 자리 잡고 있었다. 도깨비의 하얀 수염은 아시리아 풍으로 다듬어져 발까지 흘러내리고 있었다. 이 작은 조각상(책)은 보통 두께였지만, 검은 양털로 된 책장을 넘기는 데 전혀 지장이 없었다 …… 깨어나서 나는 책을 더 이상 볼 수 없는 것에 매우 실망했다. 이 책을 재현하는 것은 비교적 쉬울 것이다. 나는 이러한 종류의 조각상을 유포시키고 싶다.

실제로 유포된 작품들이 이렇게 상세한 꿈의 "원본"에서 생겨난 경우는 물론 거의 없었다. 하지만 이 작품들은 꿈의 상징성을 매우 환상적인 오브제와 설치미술의 제작에 창조적으로 불어넣었다. 1931년 달리는 잡지 『혁명에 봉사하는 초현실주의』의 한 기고문에서 초현실주의 오브제들 중에 특히 내면적 "환각"의 결과 생겨난 "상징적으로 기능하는 오브제"를 찬양했다. 하지만 달리조차 무의식의 자동적 반사행위를 통해 창작을 한 것이 아니라, 면밀한 숙고를 통해 〈바닷가재 전화기〉, 〈매 웨스트의 아파트〉 혹은 칵테일 잔이 그려진 재킷(106쪽 참조) 등의 센세이셔널한 작품을 만들었다.

달리는 이미 그의 회화에서 정보를 마술적으로 전달하는 전화기에 매료되었음을 보여주었다(48쪽 참조). 그는 당시에 흔히 사용되던 곤봉 같은 수화기의 형태에서 바닷가재를 연상하고, 초현실주의

한줄요약

초현실주의는 조각보다 오브제를 더 중시한다.

어떻게 이해할까?

존재의 혼합, 현혹적 제목

에른스트가 새의 머리라고 말한 것은 새의 머리가 아니라, 새 같은 특징을 지닌 양식화된 인간의 얼굴이다. 이 얼굴은 바싹 붙은 양미간, 좁고 부리 같은 코를 지니고 있다. 그러나 이마로부터 실제로 새머리가 솟아 있으며, 또한 상당히 넓게 나란히 벌린 다리는 새다리 같다. 초현실주의자들이 즐겼던, 정체성을 모호하게 만드는 유희가 다시금 벌어지는 것이다.

막스 에른스트
새의 머리
1934-35/1956, 석고, 55×38×23cm, 노르트라인 베스트팔렌 미술 컬렉션(20세기 미술), 뒤셀도르프
에른스트는 조각을 거의 2차원적으로 단순화시켜 추상화된 인간의 얼굴을 보여주고 있으며, 이 얼굴의 이마에 작은 새머리가 솟아 있다(이는 달팽이를 닮아 있다). 묘사의 단순성과 인간과 동물의 결합으로 미루어 보아, 폴리네시아와 아프리카 신들의 조각상을 모범으로 삼고 있음을 알아챌 수 있다. 폴리네시아와 아프리카의 조각상은 이미 표현주의와 입체주의에도 영향을 미친 바 있다.

그림에서 대상을 자주 변모시켰듯, 오브제 자체를 변화시키고자 했다. 그는 전화 수화기 위에 석고로 만든 매우 사실적인 느낌의 바닷가재를 올려놓았다. 초현실주의자들이 즐겨 그랬던 바대로 기술적인 것과 유기적인 것을 결합시킨 것이며 동시에 좁은 의미에서는 일상용품에 에로틱한 의미를 불어넣어 (달리가 그렇게 불렀듯이) "최음 전화기"를 만든 것이었다.

달리 자신은 그의 드문 조각 작품들(〈의인화된 서랍장〉 혹은 〈회고하는 여인의 흉상〉 등의 동상)에서 극적인 효과를 노린 반면, 에른스트는 단순하고 거의 관조적인 형식언어를 선호했다. 그는 알베르토 자코메티(92쪽 이하 참조)의 영향을 받아 1934년 조각에 전념하기 시작하자마자, 이후 그의 조각 작품의 특징이 되는 새와 인간의 혼합체를 만들었다. 같은 해에 제작한 〈오이디푸스〉는 남미의 큰부리새의 특징을 지니며, 반면 〈새의 머리〉는 인간의 얼굴과 비슷하다.

에른스트가 이렇듯 인간과 새를 연결시키고 기하학적 근본 형태만을 사용하여 조각상을 만들면서 모범으로 삼은 것은 유럽 외 지역의 조소상(그리고 이의 영향을 받은 입체주의 혹은 다다의 조소상)이었다. 그의 거대한 조각상 〈염소자리〉(83쪽 참조)는 원시적 예술 형태와의 근

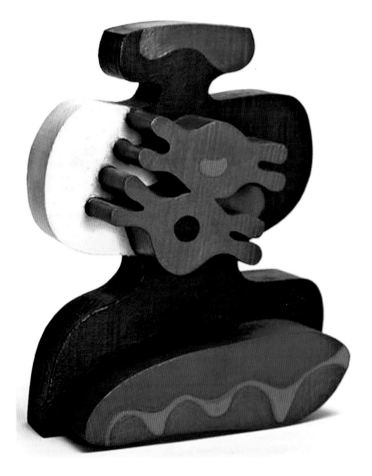

접성을 특히 인상 깊게 보여주며, 부분적으로 북아메리카 인디언의
장승을 연상시킨다. 이 조각상에서도 그의 작품 도처에 나타나는 새
의 모티프를 다시 찾아볼 수 있으며, 이 새의 모티프는 에른스트가
때때로 자신을 그가 그린 생물 중의 하나인 새의 왕 로프로프 Loplop
와 동일시했던 개인 신화로부터 유래한 것이다(에른스트는 로프로프라
는 새를 그의 또 다른 자아라고 생각했다: 역주).

　에른스트의 초기 동료인 한스 아르프(혹은 장 아르프)는 1930년부
터 자연 형태를 추상화시켜 절제된 양식의 조소상을 제작한다. 엘사

어떻게 이해할까?

숨겨진 의인화

아르프의 수족관에 사는 물고기들은 "인간의" 품 안에서 은밀히 움직이고 있다. 부조의 외곽선은 인간의 윤곽을 형성하고 있으며, 지느러미가 달린 물고기들이 가슴 앞에 겹쳐놓은 손처럼 보인다. 조각상의 머리는 매우 추상화되어 있지만 의심스러운 듯 입술선이 비뚤어져 있음을 알아볼 수 있다. 전체적으로 언뜻 본 것을 믿지 말라는 경고를 해학적으로 표현하고 있다.

스에서 태어난 아르프는 칸딘스키 중심의 뮌헨의 예술가 그룹 "청기사파"와 교류한 후 1916년 취리히에서, 3년 뒤에는 쾰른에서 다다 그룹을 공동 창립한다. 그는 예술의 신천지를 개척하기 위해 에른스트와 함께 콜라주 작업을 하고(8쪽 참조) 파리의 초현실주의자들과 공동 활동을 했다.

아르프는 곧 조소와 조각에서 두각을 나타낸다. 초기에는 다양한 재료로 실험을 하며, 모든 것이 미로의 그림에서처럼 천진난만하고 명랑한 느낌을 자아낸다. 목재 부조에 그림을 그린 〈수족관의 물고기〉도 그러하다. 이 부조는 매우 도식적으로 묘사되고 대체로 어두운 색조를 띰에도 불구하고 이 작품에서는 활기차고 경쾌한 분위기가 솟아난다. 또한 해저 장면은 유심히 살펴보면 인간 형태를 모

방한 형상임을 알 수 있다. 수수께끼 같은 분위기가 배어 있기는 하지만 섬뜩한 분위기는 전혀 담겨 있지 않다.

이 무렵 아르프의 조각상이 전혀 악마적이지 않고 시적인 형태를 띠도록 영향을 미친 것은, 1915년부터 그에게 추상적 경향이 강한 작품을 만들도록 권한 그의 아내 소피 토이버이다. 스위스에서 태어난 토이버는 모든 방면에 재능을 보였다. 그녀는 기하학적 정물화와 다다 조각상 외에 가구, 주단, 각종 인테리어를 디자인하여 소니아 들로네와 함께 제1, 2차 세계대전 사이 공예의 가장 중요한 선구자에 속한다. 1920년에 제작된 〈다다 머리〉를 보면 알 수 있듯이 그녀의 다다 미술에는 우아함이 넘쳐흐른다. 〈다다 머리〉는 그녀가 "초상"이라고 명명한 연작 중의 하나이다. 하지만 이는 형태를 극단적으로 단순화시켰으므로 전통적 의미의 초상이라고 말하기 힘들다. 그렇기는커녕 이는 개별성을 전혀 찾아볼 수 없는 정형적인 물체이다. 따라서 "초상"이라는 제목을 붙인 것은 아이러니한 방식으로 현대인의 익명성을 보여주기 위한 것으로 보인다.

마르셀 뒤샹은 이른바 레디메이드를 이용하여 미술가의 개별성 및 창조행위에 의문을 제기함으로써 혁명적 방식으로 익명성의 원칙을 옹호했다. 뒤샹은 1913년 일상용품에 서명을 하고 예술작품이라고 선언했다. 이로써 그는 예술에 대한 관람객의 숭고한 기대를 가차 없이 조롱하는 다다적 습격의 선봉장이 되었다. 받침대 위에 놓인 진부한 금속제 자전

소피 토이버-아르프
다다 머리
1918/19, 목재에 그림을 그림, 높이 23.5cm, 국립 현대 미술관, 조르주 퐁피두 센터, 파리

윤을 내고 그림을 그린 목재로 만든 이 조각은 데 키리코의 그림에 나오는 것과 같은 마네킹을 연상시키며 익명성을 띠고 얼굴이 없는 대중인간을 상징한다. 또한 이 작품은 형태상으로뿐만 아니라 알록달록한 장식무늬로 보아서도 이른바 원주민 미술을 모범으로 삼고 있다.

❖ 마르셀 뒤샹

1887년에 노르망디 지방에서 태어난 뒤샹은 파리의 쥘리앙 아카데미에서 공부했으며 곧 입체주의의 소용돌이에 휩쓸렸고 1912년에 〈계단을 내려오는 나부 2〉(현재 필라델피아 미술관 소장)로 스캔들을 일으키면서 당시 아방가르드의 가장 중요한 아이디어 제공자 중 한 사람으로 성장했다. 그가 레디메이드를 예술로 선언하고 오브제를 결합시켜 아상블라주를 만든 것은 혁명적이었다. 뒤샹은 거창한 회고전을 여는 것을 자조하기 위해서 1938년에 〈휴대용 미술관〉을 만들었다. 이는 축소된 형태의 그의 작품 여러 점을 담은 여행가방이었다. 뒤샹은 또한 《무기력한 영화》(1926)로 영화 실험을 했으며, 1938년과 1947년의 파리 초현실주의 전시회에 참여했고 1968년에 사망할 때까지 미술계에서 중심적 역할을 하면서 개념미술과 팝아트에 지대한 영향을 미쳤다.

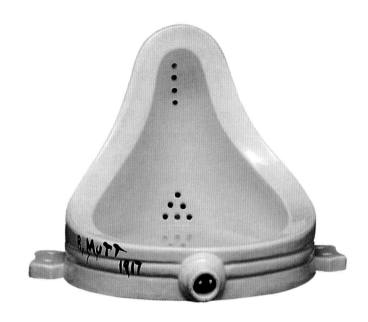

마르셀 뒤샹
샘/소변기(제3버전)
1917/1964. 도자기, 높이 64.5cm, 국립 현대 미술관, 조르주 퐁피두 센터, 파리

뒤샹은 화장실에서 골라온 이 물품으로 줄 수 있는 최고의 모욕을 선사했으며 "R. Mutt(얼간이)"라는 거짓 서명까지 덧붙여서 분노한 관람객을 조롱했다. 이 레디메이드는 그 밖에도 일상의 실용품의 미학을 새로운 시선으로 바라보도록 자극하기 위한 것이었다(50년 후에 팝아트는 이러한 착상을 받아들였다). 뒤샹이 그의 소변기를 (대가 알프레드 스티글리츠로 하여금) 촬영하게 한 후, 이 소변기는 흔적없이 사라졌다. 하지만 후일 손쉽게 복제되어 원본은 아닐지라도 독창적 예술 작품 역할을 할 수 있었다.

한줄요약
• 레디메이드와 아상블라주는 다다로부터 전수 받은 것이다.
• 공간연출은 해프닝과 인바이어런먼트 미술의 원조이다.

거(〈자전거 바퀴〉, 1913), 〈병건조대〉(1914), 샘이라고 자처하는 〈소변기〉(1917)를 관람객은 도대체 어떻게 평가해야 할 것인가? 뒤샹은 만레이(116쪽 이하 참조)와 함께 뉴욕 다다 그룹 창립을 주도했고 곧 파리 초현실주의자들에게 중요한 아이디어 제공자가 되었으며, 그들의 전시회에 기획자이자 주최자로 공동 참여했다.

뒤샹은 여러 개별 오브제를 결합시켜 아상블라주를 만든 선구자이기도 하다. 아상블라주에서는 대개 아무런 관계도 없는 일상생활

❖ 레디메이드, 아상블라주, 인바이어런먼트

조르주 브라크, 후안 그리스, 파블로 피카소 등의 입체주의 화가들이 이미 콜라주를 이용하여 차표, 신문사진 혹은 3차원 물품 등의 최초의 '오브제 트루베'(발견된 사물)를 그들의 작품에 통합시켰다. 1913년 마르셀 뒤샹의 혁명적 혁신은 '레디메이드'(기성품)로 완성되어 존재하는 물품을 예술이라고, 달리 말하면 이 물품을 선택하여 "미술관으로" 옮기는 행위를 예술이라고 선언한 것이었다. 그리하여 예술 창작 과정의 광휘를 박탈하고 창조 과정을 불필요한 것이라고 주장한 것이다. 그는 한 걸음 더 나아가 개별 오브제를 '아상블라주'(조합)로 결합시켜, 공동으로 새로운 효과를 펼칠 수 있게 만들었다. "꿈의 기계"로서의 허구적 기능성을 발휘할 수 있게 만들었던 것이다. 레디메이드와 아상블라주 사이의 경계는 명확하지 않다. 특히 초현실주의자들은 1938년의 성대한 파리 초현실주의 전시회에서 전체 공간을 서로 관련된 통일체로 만듦으로써, 60년대부터 널리 통용된 '인바이어런먼트'(Environment, 환경) 미술의 선구가 되었다.

속 대상들이 과감하게 조합되어 실제적인 혹은 위장된 기능성을 얻게 된다. 그 가장 유명한 작품은 복잡한 무용지물 기계장치이자, 제목부터 도발적인 자가당착을 담고 있는 〈독신남들에게 발가벗겨진 신부〉(혹은 〈큰 유리〉, 1915-23)이다.

거장 자코메티

스위스에서 태어나 1922년부터 파리에 살면서 초현실주의에 동조하며 활동한 조각가 자코메티는 전통적인 조각에서부터 꿈의 기계에 이르기까지 광범위한 작품을 생산했다. 그의 설치미술 〈새벽 4시의 궁전〉(1932/33)은 정밀하게 작업된 동상들과 차이가 많다(이 동상들은 〈남과 여〉(1928/29)처럼 기하학적으로 추상화되어 있거나, 〈서있는 여성〉(1948)처럼 거의 탈물질화되어 있다). 1948년에 자코메티는 12년 동안의 휴지기를 깨고 다시 전시회를 여는데, 이 사실 하나만 보아도 그가 대가다운 역량을 발휘했던 조각이나 그래픽에서 표현의 완성도를 높이기 위해 얼마나 철저하게 노력했는지 알 수 있다.

자코메티는 그의 작업방식에 대해, 그는 단지 내면의 상을 재현할 뿐이며 모든 조각은 머릿속에 이미 완성되어 있다고 말한 바 있다. 하지만 내면의 상을 실제 조각으로 형상화시키기 위해서는 끊

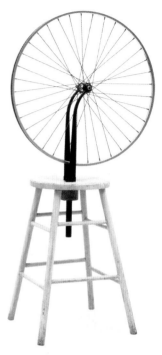

마르셀 뒤샹
자전거 바퀴

1951, 1913년에 분실된 원본의 복제품, 채색된 목재 의자 위에 금속 바퀴, 63.5×41.9cm, 뉴욕 현대 미술관

뒤샹의 최초의 레디메이드는 오늘날 (복제 버전이기는 하지만) 뉴욕 현대 미술관의 하이라이트 중 하나이다. 여기에서는 두 대량생산 물품이 조화롭게 결합되어 그 평상시의 기능을 넘어서 예술로 선언된다. 물품 자체가 아니라 물품을 선택하여 미술관 환경에 전시하는 것이 예술로 천명되는 것이다. 이 행위를 통해 실용품이 순수하게 미적인 대상 혹은 의미와 용도가 없는 기계로 변화된다.

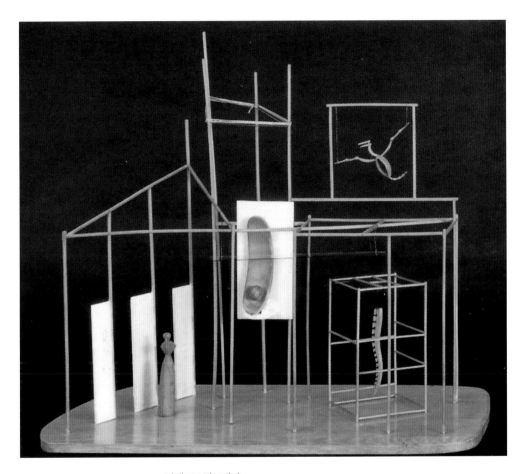

알베르토 자코메티
새벽 4시의 궁전
1932/33, 목재, 유리, 철사, 63.5×71.8×40cm, 뉴욕 현대 미술관

자코메티는 열애를 겪은 후에 이 아상블라주를 만들었다고 말했다.

"저는 한 여인과 함께 그날 밤 환상적인 궁전을 …… 성냥개비로 만든 부서지기 쉬운 궁전을 지었어요. 뼈만 앙상한 새와 양식화된 척추가 그 여자와 관련이 있기는 하지만 저는 이것들을 왜 여기에 통합시켰는지 말할 수 없어요. 또한 앞부분의 불그스름한 물품은 저 자신을 가리켜요."

매우 모호한 암시들이다. 많은 초현실주의 회화와 마찬가지로 여기에서도 예술가는 작품의 명료한 해석보다는 수수께끼에 싸인 시적 매력을 더 매혹적이라고 생각한다.

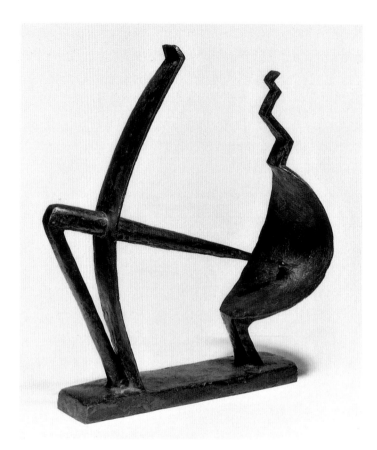

곤충같이 생긴 두 인물이 마술에 사로잡힌 듯 펜싱장에 마주서서 상징적인 성대결을 벌이고 있다. 앞으로 몸을 숙인 남성이 뾰족한 꼬챙이로 여성을 공격한다. 둥근 윤곽을 지닌 여성은 이 공격에 움찔뒤로 물러나면서 균형을 잃은 듯 보인다. 반원 및 선 형태로 단순화되어 있음에도 불구하고 자코메티의 조각은 매우 강렬한 느낌을 주며 인물 사이의 긴장감을 직접 느껴볼 수 있다.

임없는 고투를 벌여야 했다. 이 과정에서 그는 어떤 것도 우연에 맡겨두지는 않았지만 우연이 도움이 될 때도 간혹 있었다. 예를 들어 그는 어느 날 브르통과 함께 벼룩시장에서 들렀다가, 당시 조소상을 제작하면서 만들어내려 고심하고 있던 바로 그 얼굴을 가진 가면을 발견하여 해결책을 얻게 되었다. 물론 얼굴을 완성하려면, 새로이 수고를 해야 했다. 자코메티가 이런 노력을 아끼지 않은 것은 신체는 물질적인 것이 아니라 정신적인 것이라고 생각했기 때문이었다.

자코메티는 창작 과정에서 물질을 극도로 정신적인 것으로 만들기 위해서, 조소상을 제작할 때 몽유병자적인 수법을 이용했다. 그는 어떤 문제를 의식적으로 해결하려고 하면 곧바로 실패하게 될 것

이라고 생각했기 때문이다. 골격만 앙상히 서 있는 공간에서 기묘한 물체들이 동떨어져 있으면서도 서로 관련되어 서 있는 〈새벽 4시의 궁전〉의 복잡한 구성조차도 실루엣 같고 부서질 것 같고 공중에 투사된 것 같은 몽롱한 느낌을 자아낸다. 스케치처럼 추상화된 신체를 지닌 곡예사들이 시적인 곡예를 펼치는 무대 같다.

오브제와 페티시

초현실주의 오브제들은 무의식적인 착상에서 생긴 경우가 많다. 자코메티가 뜻밖에 가면을 발견한 것이 좋은 예이다. 만 레이 역시 1921년에 한 작품을 우연히 만들게 되었다고 그의 『자서전』(1963)에서 쓰고 있다. 그는 작곡가 에릭 사티와 파리에서 산책하고 있을 때 문득 한 가게의 쇼윈도에서 다음과 같은 발견을 했다.

> 사람들이 다리미 한 대를 석탄난로에 올려놓고 덥히고 있는 것을 보고 나는 사티에게 함께 가게에 들어가자고 말했다. 나는 사티의 도움을 빌어 그 다리미와 압정 한 상자, 접착제 한 튜브를 샀다. 갤러리에서 돌아와서 나는 다리미 밑바닥에 압정을 한 줄로 붙이고 이를 〈카도 Cadeau〉(선물)라고 명명한 후 전시회에 출품했다. 이는 내가 프랑스에서 만든 최초의 다다 오브제였으며 내가 뉴욕에서 제작했던 구성 작품들과 유사했다.

레이의 다리미는 매우 센세이셔널해서, 전시회에서 즉시 도난당했다. 이로부터 초현실주의 회화에서보다 오브제 미술에서 다다의 무정부주의적 성향이 훨씬 강력하게 지속되고 있음을 알 수 있다. 우연, 위트, 도발이 수많은 오브제에 영향을 미치며, 그중에는 레이의 〈장애물〉(서로 겹쳐서 걸려 있는 목재 옷걸이들) 혹은 〈이시도르 뒤카스의 수수께끼〉(덮개로 포장된 재봉틀, 이는 로트레아몽(본명 이시도르 뒤카스)의 유명한 아름다움에 관한 정의(7쪽 참조)를 암시하며 초기 초현실주의가 문학과 관련이 있음을 다시 한 번 보여준다)와 같은 1920년에 제작된 전설적인 오브제

한줄요약

초현실주의 오브제 미술의 전형적 특징은 페티시적 성적 감정을 담고 있는 것이다.

들이 포함되어 있다.

다재다능한 만 레이는 오늘날에는 주로 오브제와 특히 천재적인 사진 예술로 널리 알려져 있지만 화가와 그래픽 아티스트로도 활동했는데, 그의 주장에 따르면 1923년 캔버스에 그림을 그리다가 현대 미술의 아이콘이 될 〈파괴해야 하는 오브제〉를 만들 착상을 하게 되었다고 한다.

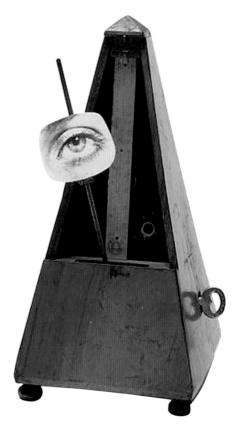

메트로놈은 실로 …… 원시적인 음악이다. 나 자신도 메트로놈을 가지고 있었으며 그림을 그릴 때 작동시켰다 …… 메트로놈은 모든 것을 기록했다. 하지만 시각적 측면이 없는 점이 아쉬웠다. 때문에 나는 진자에 눈을 붙였고, 눈이 오른쪽에서 왼쪽으로 왼쪽에서 오른쪽으로 움직일 때 누군가가 내가 그림을 그리는 모습을 지켜보거나 그림을 바라보고 있다는 느낌을 받았다. 가끔 진자는 멈춰 섰으며 그러면 나는 형편없는 그림을 그렸다는 것을 알아채고서 그림을 없애 버렸다 …… 하지만 어느 날 나는 복수를 했다. 메트로놈이 내기 시작하는 소리가 신경에 거슬리자 나는 망치를 들어서 메트로놈을 산산조각으로 부숴 버렸다.

만 레이
파괴할 수 없는 오브제
1964, 1923년 원본의 복제품, 메트로놈과 사진 조각, 22.5×11×11.6cm, 뉴욕 현대 미술관

〈파괴할 수 없는 오브제〉는 〈파괴해야 하는 오브제〉의 복제품으로서, 원품이 파괴되자 기발하게 역설적인 제목을 붙여 다시 만든 것이다. 이 작품은 다다의 무정부주의적 위트가 초현실주의 오브제 미술에 계승되고 있음을 증명한다. 만 레이의 이 메트로놈에는 에로틱한 요소 외에 시간은 냉혹히 진행되며 우리는 계속 감시받고 있다는 섬뜩한 의미도 담겨 있다.

이러한 말은 사실이라기보다 꾸며낸 것 같지만, 〈파괴해야 하는 오브제〉라는 제목을 인상 깊게 설명해준다. 레이의 메트로놈은 1957년 제목이 지시하는 바를 곧이곧대로 따른 전시회 관람객에 의해 파괴되었다. 레이는 다음 버전에는 〈파괴할 수 없는 오브제〉라는 장난스러운 제목을 붙

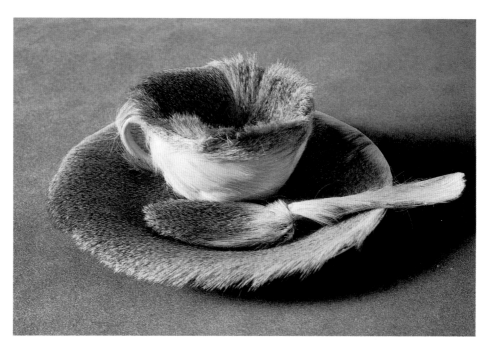

**메레 오펜하임
모피로 된 아침식사**

1936, 모피를 씌운 찻잔, 잔 받
침, 스푼, 찻잔 10.9cm, 잔 받침
23.7cm, 스푼 20.2cm, 전체높이
7.3cm, 뉴욕 현대 미술관

초현실주의의 가장 다재다능한 여
류 미술가 중 한 사람인 메레 오펜
하임은 그녀의 오브제에 〈모피로
된 아침식사〉란 제목을 붙여 에두
아르 마네의 유명한 회화 〈풀밭 위
의 점심식사〉를 암시한다. 마네의
그림이 1863년 파리 화단에 물의
를 일으켰듯이, 초현실주의자들
도 1936년에 파리에서 성대한 전
시회를 열어 스캔들을 일으켰다.

였으며, 1970년의 그 다음 버전에는 〈계속 반복되는 모티프〉라는 자
조적인 제목을 달았다.

1932년에 제작된 한 버전은 당시 그의 배우자였던 리 밀러의 눈을
상징물로 달고 있었고 이는 작품의 페티시적이고 에로틱한 성격을
강조했다. 많은 초현실주의 오브제가 이러한 속성을 지니고 있었으
며, 그 대표 작품은 남성 미술가의 환상에서만 나오지는 않았다. 한
때 만 레이의 모델이자 뮤즈였던 메레 오펜하임은 1936년에 〈모피
로 된 아침식사〉라는 아마도 가장 유명한 작품을 창안해냈다.

그녀는 찻잔, 잔 받침, 티스푼에 모피를 입혀 이 오브제를 일반 용
도로는 쓸 수 없게 만듦과 동시에 이 오브제에 생물 같은 성격을 부
여했다. 오브제는 토템 혹은 기묘한 동물같이 보이는데, 모피의 동
물적인 성격 혹은 질감이 성적인 연상을 불러일으키며, 찻잔의 오
목한 형태와 티스푼의 남근 같아 보이는 인상이 에로틱한 느낌을 강
화시킨다. 같은 해에 제작된 또 다른 오브제에서는 에로틱한 요소가

메레 오펜하임
나의 유모
1936, 금속, 신발, 실, 종이, 14×
21×33cm, 현대 미술관 Moderna
Museet, 스톡홀름

하이힐을 단단히 동여매고 하얀 종
이끝동으로 장식한 모습은 여러 가
지 성적 억압을 일삼는 교육의 엄
격성과 여성적 매력을 감추기 일쑤
인 〈여자 가정교사〉(이것이 원래
제목이었다)의 제복, 즉 어여쁜 장
식을 소매에 단 수수한 의상을 떠
올리게 한다. 또한 종이끝동의 위
치와 형태는 19세기 말 여성의 속
옷을 연상시키며, 그리하여 이 오
브제 전체는 여성의 매력과 억압된
욕구를 시적으로 교묘하게 보여주
고 있다.

❖ 페티시

영어 fetish, 독일어 Fetisch, 프랑스어 fétiche는 포르투갈어 feitiço(마술, 요술)로부터 나왔
으며, 이는 또한 라틴어 faciticus(모방해 만든)에서 유래했다. 원래 이 개념은 원시민족이 마
술적 힘을 지녔다고 믿는 우상 혹은 종교적 예배대상을 가리켰다. 이러한 문화인류학적 의미에
1927년에 나온 지그문트 프로이트의 페티시에 관한 에세이에 영향을 받아 성심리학적 의미가
첨가되어, 페티시는 성적 흥분을 일으키기 위해 집착하는 물품을 의미하게 되었다(이러한 집착
이 반드시 병적인 것이라고 말할 수는 없다). 널리 알려진 성적 페티시는 신발, 속옷 혹은 스타
킹이다. 모피, 실크, 나일론, 탄성고무 등의 물질도 이러한 기능을 충족시킬 수 있다. 머리카락
혹은 발 따위의 특정한 신체부위 역시 페티시가 되는 경우가 자주 있다.

"원시" 미술과 당시의 심리학 저술에 해박했던 초현실주의자들은 페티시를 잘 알고 있었으며 이
를 회화와 오브제로 만들어 시각적으로 보여주었다. 신체부위를 조각내고 살아 있는 것을 물질
적으로 보여주고 살아 있지 않은 것에 생명을 불어넣음으로써, 초현실주의자들은 악의 없는 매
력에서 성도착적 집착에 이르기까지(오펜하임의 모피잔부터 벨머의 인형까지) 에로틱한 매혹
을 다양하게 불러일으켰다.

더욱더 뚜렷하게 드러난다. 오펜하임은 음문, 미발육된 허벅다리, 투실투실한 볼기의 모습처럼 보이는 두 켤레의 하이힐 구두를 은쟁반에 올려놓고 〈나의 유모〉라고 일컬었다. 신발의 페티시적 성격을 이용하여 에로틱한 연상을 넌지시 불러일으키고 있는 것이다.

인형극장

초현실주의가 여성적 에로스에 매혹되어 있음은 기이한 인형들(흉상, 마네킹, 낯설게 만들어진 고대 조각상 혹은 기괴한 토르소 따위)을 보면 분명히 알 수 있다. 이 인형들에서는 이중적인 상호 과정이 나타난다. 한편으로는 인간적인 것이 경직된 모사물로 단순화되며, 다른 한편으로는 살아 있지 않은 것이 살아 있는 것의 효과적 대체물로 격상되어 독자적 법칙성을 지닌 성적인 페티시가 된다. 여기에서 중심을 이루는 것은 때로는 위트, 때로는 악마성인데, 특히 악마성은 낭만주의의 환상소설에서 유래한 것이다. 생명을 얻은 인형은 낭만주의 모티프의 필수 구성요소이다. 그 대표적 예로(원래는 E. T. A. 호프만의 『모래 사나이』에서 나오며) 자크 오펜바흐의 《호프만 이야기》의 1막에서 마루를 돌며 유령처럼 윤무를 추는 인형 올림피아를 들 수 있다.

달리가 1933년에 제작한 〈회고하는 여인의 흉상〉은 그의 회화 모티프를 오브제로 옮겨놓음으로써 개인사적으로 과거의 작품들을 회고하고 있다. 여기에서는 우글거리는 개미들(50쪽 〈꿈〉 참조: 역주), 신화적 빵, 밀레의 〈만종〉에 나오는 인물들(44쪽 참조)을 또 다시 볼 수 있다. 이 작품은 미용실의 흉상을 풍부한 상상력으로 재해석하여 편집증적-비판적 수수께끼로, 또한 정숙하지 않은 형상으로 바꿔놓은 것이다. 달리는 유두를 정성스레 만들어 채색하고 남근의 상징인 옥수수가 유두를 가리키게 함으로써 정숙하지 않은 자태를 보여준다.

달리의 〈서랍이 달린 밀로의 비너스〉는 미술사적 회고를 통해 유명한 고대 조각상을 아이러니하게 패러디한다. 그는 서랍(〈의인화된

살바도르 달리
회고하는 여인의 흉상
1933/1977, 동상에 그림을 그림,
72×67×24cm, 코티시 미술수첩
과 나탈리 세루시 갤러리 Courtesy
Cahiers d'Art und Galerie Natalie
Seroussi, 파리

오늘날 이 미술관에서 경탄을 불러
일으키고 있는 다른 많은 초현실주
의 오브제들과 마찬가지로 이 오브
제도 복제품이다. 하지만 1933년
에 도자기로 제작했던 원품 조각상
도 이보다 더 유혹적이고 육감적이
지 못했을 것이다.

서랍장〉에서도 다루었던 모티프, 62쪽 참조)을 비너스의 가슴에 달아 이를
가구로 통속화시키면서, 아울러 고대 그리스 조각의 고전적 미학을
숭배하는 것을 비판한다. 달리는 고대 그리스 조각을 "리비도적 건
축"으로 여겨야 한다고 생각했기 때문이다. 고대 미술의 숭배에 비
판적인 태도를 취하는 경우는 마그리트의 회화에서도 비슷하게 찾
아볼 수 있으며 만 레이도 그의 〈복구된 비너스〉를 통해 이러한 비판
에 합류했다. 풍만한 여성 토르소가 사도마조히즘적으로 묶여 있는
〈복구된 비너스〉는 그 밖에도 다양한 해석의 여지를 제공한다.

1938년 파리에서 열린 '초현실주의 국제 전시회'에 달리, 도밍게
스, 에른스트, 미로 등의 미술가들은 환상적으로 야하게 장식된 마
네킹을 출품했고, 이 마네킹들이 늘어선 모습은 장관을 이루었다. 보

한줄요약

여성 인형이 이상적 미술 오브
제임이 입증된다.

살바도르 달리
서랍이 달린 밀로의 비너스
1936/1964, 동상에 그림을 그림, 모피술, 100×30×28cm,
파트리크 데롬 갤러리 Galerie Patrick Derom, 브뤼셀

여기에서 모피 재료는 메레 오펜하임의 유명한 〈아침식사〉에서보다
동물적인 느낌을 훨씬 덜 자아냄에도 불구하고 관능적이고 질감이 있
는 듯한 인상을 불러일으킨다. 이 작품은 조각상과 사랑에 빠져보라
고 은근히 유혹하며 고대 미술에 대한 경건한 숭배를 깨뜨린다. 달리
는 영국에 있을 때 "chest"(= 상자, 흉곽, 가슴; drawer chest = 서
랍장)란 말의 중의성에 매료되어서 가슴에 서랍이 달린 비너스를 만들
려는 착상을 하게 되었다.

자르 갤러리에서 관람객들은 이 시적이고 외설적
인 존재들, 석고로 만든 에로스의 여신들이 홍등
가에서처럼 도열해 있는 좁은 통로를 헤치고 걸었
다. 이 마네킹들에서도 유혹적인 요소에 당혹스
러운 요소가 혼합되었다. 예를 들어 앙드레 마송
은 마네킹의 입을 막고 머리를 새장에 가두었다.
　한스 벨머는 다시금 에로스의 마성에 휩싸여
강박관념에 사로잡힌 듯 여성 신체를 제재로 다루
는 데 몰두했다. 그리하여 일련의 성적·병리학
적 실험 작품을 만들었는데, 이들은 치밀하게 제
작되어 더욱더 옥죄는 듯한 느낌을 자아낸다. 그
는 이동식 개별부품들을 이용하여 매우 다양하면
서 대부분 뒤틀린 자세의 인형과 토르소를 조립하
고 이를 촬영했다. 그런 다음 손으로 채색을 하여
공포스런 사진들을 만들었다. 그의 조각들도 이
러한 인형사진 못지않게 으시시한 느낌을 자아낸
다. 1938년에 제작된 〈정상〉은 여성의 유방을 쌓
아올려 매력적이기보다는 오히려 공포를 불러일
으키는 성욕의 제단을 보여준다. 달리는 미래의

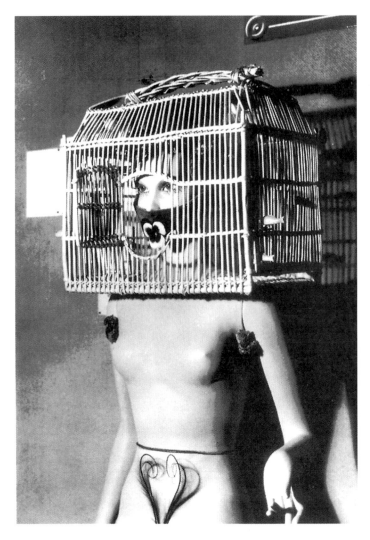

앙드레 마송
새장을 쓴 마네킹
1938, 만 레이 사진

보자르 갤러리에서 열린 파리 초현
실주의 전시회에서 마송은 그의 마
네킹에 사디즘적인 특징을 부여했
다. 미로 또한 입을 묶은 마네킹을
선보였다. 도밍게스는 그의 "에
바"에 (샤워기 물줄기처럼 보이
는) 베일만을 씌웠고, 에른스트도
그의 마네킹에 스타킹밴드와 어깨
망토를 입혔으며, 달리 역시 나체
에 남근 같은 장식물을 지닌 마네
킹을 내놓았고, 뒤샹의 마네킹은
상체는 남성복 정장에 모자까지
갖춰 썼으나 하체는 벌거벗고 있
었다.

미술은 "먹을 수" 있어야 한다고, 다시 말해 맛있게 먹어치울 수 있
어야 한다고 말한 바 있다. 벨머의 작품에서는 예술 작품에 나타나
는 본능의 표현이 감상자를 공격하여 집어삼킴으로써 이러한 원칙
이 전도된다.

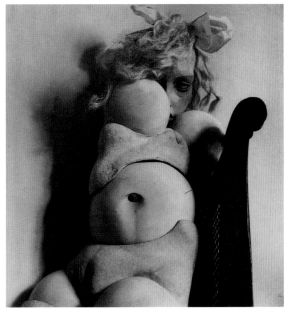

한스 벨머
(일제에게 보내는) 인형
1936, 젤라틴 실버 인화, 아닐린 염료로 손으로 채색, 24×24cm, 개인 컬렉션

1930년대 중반 벨머는 인형들의 사진 연작을 풍부하게 찍었으며, 3차원의 인형보다는 오히려 사진을 예술 작품으로 간주했다. 어떤 인형 사진은 몸통과 팔다리로만 이루어져 있으며, 다른 인형 사진은 성교를 흉내내거나 혹은 야외에서 촬영되었다.

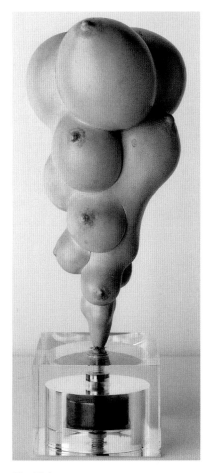

한스 벨머
정상
1938, 동, 아크릴, 볼베어링에 그림을 그렸다.
33.7×17.3×15.2cm, 현대 미술관 Museum of Contemporary Art, 시카고

〈자이로스코프〉라고도 일컬어지는 이 조각은 여러 버전이 있다. 벨머는 같은 해에 그린 스케치 〈에페소스의 디아나의 충만한 신비〉를 바탕으로 이 조각을 만들었다. 제목으로 미루어 보아 이 스케치의 모델은 에페소스의 신전에서 숭배되던 여러 개의 젖가슴을 가진 아르테미스 혹은 디아나이다.

꿈의 기계

벨머가 1937년에 제작한 설치미술 〈은총을 받은 상태의 기관총 여사수〉는 초현실주의적 꿈의 기계에 속한다. 앞서 언급한 인형들과 자코메티의 〈새벽 4시의 궁전〉도 간접적으로 이에 속한다고 볼 수 있다. 이 "기계"는 대부분 허구의 기능이 있는 체 하거나 혹은 기존 기능의 불합리성을 입증한다. 〈기관총 여사수〉는 금방이라도 튀어오를 것 같은 경첩을 지닌 기관총대로 구성되어 있으며, 막 공격하려는 사악한 곤충처럼

보인다. 중성인 '기관총 Maschinengewehr'을 여성인 '기관총 여사수 Maschinengewehrin'로 변화시킨 제목부터 매우 대담한 효과를 자아낸다. 여성의 신체가 이 작품에서 신체부분 조각들로 단순하게 변모되어, 이 독특한 곤충은 프랑켄슈타인의 실험실에서 잘못 만들어진 것처럼 보인다.

초현실주의 오브제와 기계들은 모두 다 악몽 같은 사물은 아니었지만, 1913년에 제작된 뒤샹의 〈자전거 바퀴〉의 선례에 따라 적어도 당혹감을 불러일으키고자 했다. 악의 없이 기발하게 당황시킬 수도 있었는데, 예를 들어 도밍게스가 손빗자루를 황소와 메뚜기의 잡종생물로 변화시키고 권총 및 발사 장치 같은 것을 달아서 만든 장난

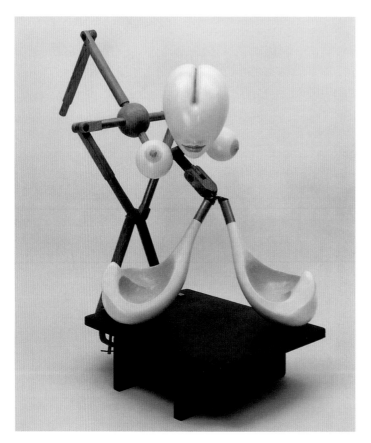

한스 벨머
은총을 받은 상태의 기관총
여사수
1937, 목재 받침 위에 목재와 금속, 12×40×29.9cm, 뉴욕 현대 미술관

여기서 은총의 상태란 다름이 아니라 공격 직전의 평온한 국면이다. 우리는 냉소적인 미소를 머금고 있으며 엉덩이 모양의 곤충 머리를 지닌 이 불길한 야수를 경계해야 한다.

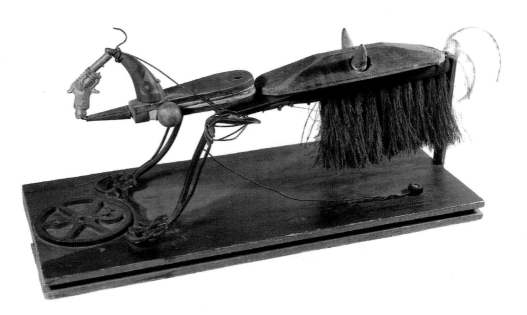

오스카 도밍게스
게임
1937, 목재, 여러 가지 금속들, 깃털, 염료, 다른 재료들, 19×52×16cm, 길레르모 데 오스마 갤러리 Guillermo de Osma Galeria, 마드리드

이 뿔이 난 잡종 장난감을 가지고 게임을 하는 것은 위험하다. 권총에서 총탄이 발사될지 모르기 때문이다. 총탄이 나오면 이 장난감은 자신까지 파괴하게 될 것이다. 총신이 그의 부리에 묶여 있기 때문이다.

한줄요약

기능이 없는 꿈의 기계는 일상 세계의 부조리함을 보여준다.

감(〈게임〉, 1937)이 그러했다.

초현실주의자들이 얼마나 풍부한 착상을 떠올려 일상용품을 꿈의 기계로 변화시켰는지는 다음 달리의 말을 들어보면 알 수 있다.

누군가가 나에게 순수하게 세기전환기 양식으로 만든 의자 두 개를 주었다. 나는 그중 한 개를 변화시켰다. 우선 앉는 자리를 초콜릿 판으로 갈았다. 그리고 나서 다리 하나에 문고리를 붙여 의자를 기우뚱하게 만들었다. 다른 다리는 항상 맥주 잔속에 넣어두었다. 이러한 불편한 오브제를 나는 〈분위기 있는 의자〉라고 불렀다. 이 의자를 보는 사람마다 심한 불편함을 느꼈다.

1938년의 성대한 파리 전시회를 찾은 관람객들도 이런 불편한 감정을 느꼈을 것이다. 홀의 천장에는 뒤샹이 매달아놓은 석탄자루들이 걸려 있었고, 스피커에서 여자의 다리가 솟아나온 도밍게스의 의인화된 축음기가 그 밖의 괴상한 오브제들 옆에 놓여 있었다. 입구에서는 이미 초현실주의 설치미술의 하이라이트인 달리

의 〈비오는 택시〉(16쪽 참조)를
볼 수 있었다.

〈비오는 택시〉에서는 선정
적인 마네킹이 살아 있는 달팽
이들과 함께 에로틱한 분위기
를 분명하게 강조하고 있는 데
반해, 〈최음 재킷〉에서는 (달리
의 오브제에 반드시 나타나는) 성적
인 연상 작용이 은밀하게 드러
날 뿐이다. 그는 외면에 칵테일
잔들이 장식된 재킷을 선보이면
서 이 의상은 착용을 해야 비로
소 예술품으로 완성된다고 생각
했다. (잔에 채워진 술이 엎질러질 염
려가 있으므로) "아주 천천히 움직
이는 매우 튼튼한 오토바이를

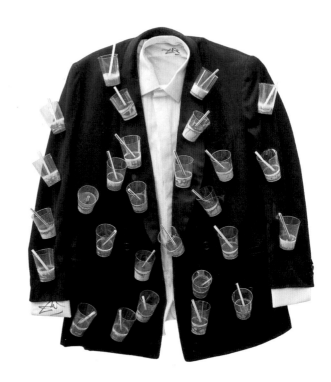

살바도르 달리
최음 재킷

1936/37, 재킷을 칵테일 잔, 셔츠,
하얀 넥타이와 함께 옷걸이에 걸었
다. 88×79×6cm, 페로-무어 컬렉
션 Sammlung Perrot-Moore, 스
페인

잔에 꽂힌 빨대가 성교하고 싶은
생각을 일으킬 것이라는 주장도 있
지만, 달리가 제안한 대로 이 재킷
을 입고 근엄하게 오토바이 드라이
브를 하는 동안 술의 향기가 코에
닿아올 때에야 비로소 진정한 최음
효과가 달성될 것이다.

타고 자정에 드라이브를 나갈 때" 입는 게 좋다고 달리는 권한다.

이런 식의 경박한 유희는 아라공과 브르통 등 초현실주의 그룹
의 이데올로기적 순수주의자들의 격분을 샀다. 그러나 이들은 달
리의 많은 시도가 진취적이었음을 깨닫지 못했다. 〈비오는 택시〉
는 1960년대 "해프닝"의 선구가 되었고, 〈매 웨스트의 얼굴〉 인테
리어 디자인은 후일 "인바이어런먼트" 미술의 모범이 되었다. 달
리는 영화배우 매 웨스트의 얼굴을 바탕으로 예술적인 인테리어를
개발했는데, 여기에서 매의 빨간 입술은 이른바 〈입술소파〉의 기
능을 했다. 달리는 이 소파를 여러 점 제작하도록 의뢰했다. 브르
통은 달리가 초현실주의의 원칙을 따르지 않는다고 격노했지만 결
국은 분노를 삭이고 그를 내버려두었다. 달리가 오브제 미술에서
매력적인 착상으로 두각을 나타내어 초현실주의 미술의 인기를 끌

살바도르 달리
매 웨스트의 얼굴
1934, 신문지에 과슈화, 28.3×
17.8cm, 시카고 현대 미술관 The
Art Institute of Chicago

이 희한한 인테리어용 디자인 스케치의 원제는 〈초현실주의 아파트로 이용될 수 있는 매 웨스트의 얼굴〉이다. 1974년부터 피게라스의 달리 극장 미술관에는 〈매 웨스트에게 보내는 경의〉라는 제목으로 이와 똑같이 생긴 설치미술이 들어서 있다.

어올리는 것이 전체적으로 보아 초현실주의에 유익할 것임을 잘 알았기 때문이다.

달리와 패션

초현실주의와 응용미술의 관계는 모순적이다. 초현실주의의 그림 세계는 전반적으로 (그래픽에서든 사진에서든 영화에서든) 광고 미학에 엄청난 영향을 미쳤지만, 주로 살바도르 달리만이 광고 미학에 구체적으로 관여했기 때문이다. 그는 상업계와 접촉하는 것을 꺼리기는 커녕 1939년 뉴욕 5번가의 본윗 텔러 백화점의 쇼윈도 디자인에서 볼 수 있는 바와 같이 이 분야에서 인상적인 디자인을 만들어 스캔들을 일으켰다.

엘자 스키아파렐리와 달리
1949

달리는 1938년에 (여배우 매 웨스트의 입을 모방하여 만든) 최초의 〈입술소파〉를 생산하여, 그중 한 점을 파리의 패션 디자이너 엘자 스키아파렐리에게 보냈다. 스키아파렐리도 항상 센세이션과 스캔들을 일으키기 좋아하는 인물이었다. 때문에 그녀는 1937년 그녀 최초의 향수를 '쇼킹'이라고 명명했다. 그녀가 받을 소파도 그녀가 달리의 권고에 따라 패션 색채로 통용시킨 '쇼킹한 핑크색'이었다(하지만 〈입술소파〉는 스키아파렐리의 파리 부티크에 도착하지 않았다고 한다: 역주).

그녀의 앙숙 코코 샤넬은 귀족이나 재벌만을 상대했지만, 스키아파렐리는 신디 크로퍼드, 베티 데이비스, 마를레네 디트리히, 매 웨스트 등 국제적으로 유명한 영화배우들도 고객으로 삼았다. 또한 그녀는 콕토, 자코메티, 피카소 등 유명한 미술가들로부터 아이디어를 제공받아 수많은 희한하고 대담한 디자인을 했다.

살바도르 달리
입술 소파
1938년경

엘자 스키아파렐리
달리의 착상에 따라 디자인 한 모자들
달리는 (왼쪽에서 오른쪽으로) 고기커틀릿, 신발, 잉크병에서 영감을 받아 이것들을 착상했다.

엘자 스키아파렐리
달리의 디자인에 따라 만든 드레스와 두건
1937년경, 실크 크레이프(겉면에 오글오글한 잔주름을 잡은 직물을 통틀어 이르는 말: 역주), 필라델피아 미술관 Philadelphia Museum of Art

엘자 스키아파렐리
윈저 공작부인 이브닝드레스
1937, 달리의 디자인에 따라 실크에 바닷가재 모티프를 담은 그림을 그렸다, 필라델피아 미술관

하지만 그녀가 가장 긴밀하게 협력한 사람은 달리였으며, 달리는 그녀를 위해 옷뿐만 아니라 모자와 다른 액세서리도 디자인했다. 가장 널리 알려진 것은 거대한 바닷가재가 화려하게 장식된 윈저 공작부인(심프슨 부인을 말한다. 그녀와 결혼하기 위해 에드워드 8세는 영국의 왕위를 버리고 윈저 공작이 된다: 역주)의 이브닝드레스였다. 달리는 드레스에 진짜 마요네즈를 곁들인 진짜 바닷가재를 올려놓고 싶었으나 이는 실현되지 못했다.

자신이 좋은 향수를 감식하는 코를 가지고 있다고 주장하던 달리는 노년에 이르러서 비로소 자신의 향수를 만들어냈다. 1983년에 살바도르 달리 향수가 출시되었으며, 4년 후에 남성 고객을 위한 오데 코롱이 나왔다. 2004년 달리의 탄생 100주년 기념일에 유럽 문화재단은 달리가 참여하여 제조한 향수들의 특별전시회를 개최했다. 여기에서는 향수병(및 전등)으로 이용된 입술소파를 다시 볼 수 있었다.

사진과 영화

사진은 초현실주의에서 다른 어떤 미술사조와도
비교할 수 없을 만큼 뚜렷한 입지를 구축했다. 19세기
후반부터 사진은 회화의 원본으로 쓰이기 시작했으나
후일 회화로부터 분리되어 미술형식으로 독자성을
얻었다. 초현실주의 사진은 규범적 강령에 의존하지
않았다. 초현실주의 사진의 상이한 예술적 기법들이
지닌 공통점은 세계를 바라보는 새로운 시각을 모색하여
사물의 정체성을 깨뜨리고 새로이 정의하고자 하는
것뿐이었다. 그리하여 시각적인 것의 새로운 시적
아름다움이 생겨나며, 이는 초현실주의 영화에서 그
절정에 도달한다.

• 초현실주의 사진은 현실을 어떻게 바라보기를 선호했는가?
• 초현실주의 사진은 어떤 수단을 이용하여 독자적 꿈의 현실을
 만들었는가?
• 영화는 이상적인 초현실주의 매체임을 어떻게 입증했는가?

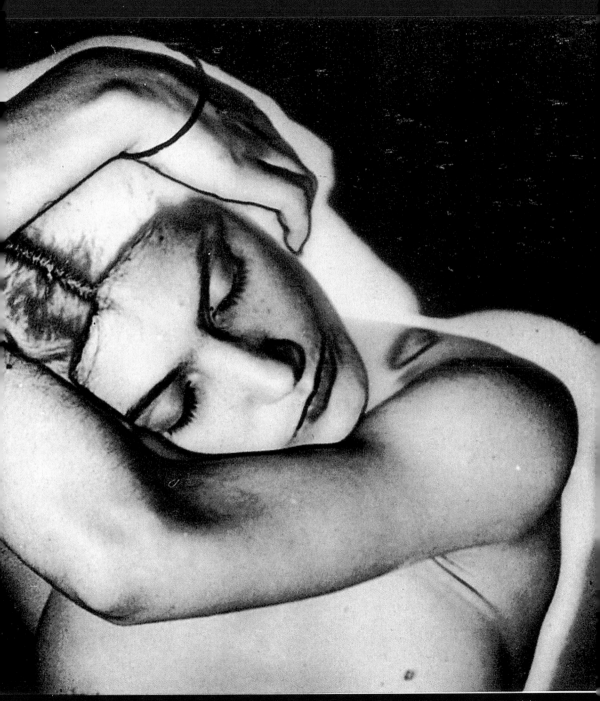

만 레이, 〈솔라리제이션〉, 원화 1931, 1980년 새로 인화, 24×30.1 마초타 재단 Fondazione Mazzotta, 밀라노

현실 속의 초현실

초현실주의 잡지만 보더라도 사진이 매우 많이 실린 것이 눈에 띤다. 사진은 텍스트에 독자적 요소로 들어가 있으며, 텍스트는 사진과 직접적 관련이 없다. 앙드레 브르통도 1928년 그의 소설 『나쟈』에서 언어와 사진의 이러한 상호유희를 보여주었다. 여기에서는 언어와 사진이 동등한 자격으로 결합되어 있으며 이 둘은 동시에 독자의 상상력을 자극하여 줄거리를 좇아가도록 이끈다.

　브르통은 이미 1927년에 『초현실주의 혁명』에서 사진을 시대에 적합한 삽화형식이라고 옹호했다. "말이 나온 김에 말하자면 우리는 언제 좋은 책에 스케치를 그려넣는 일을 그만두고 …… 사진을 집어넣을 것인가?" 1928년 그는 그의 에세이 「초현실주의와 회화」에서 사진을 "본래의 용도가 아닌 듯 보이는 새로운 용도를 위해 사용하는 것"이 일반적으로 중요하다고 말한다. 이는 본래 기록을 하기 위한 매체인 사진을, 시적인 매력을 끌어내는 원천으로 바꾸라는 뜻이었다. 사진가의 특수한 시각은 현실 속의 초현실을 볼 수 있게 만들어야 하며 그리하여 다른 현실의 존재를 증명하고 "새로운 삶의 내용을 …… 드러내야"(1935년 『미노타우로스』에서 브르통의 말) 한다는 것이다. 이러한 (엄격하게 표출된) 요구는 사진이 예술적 상상력의 불꽃이 되어야 한다는 말로서, 이는 초현실주의의 주요 이론가인 그가 꿈에 할당했던 기능과 정확히 일치한다.

꿈의 투명한 눈

초현실주의가 선언한 요구는 사진에서 현실을 모사하지 말고 새로이 창안하라는 것이었다. 이때 결정적으로 중요한 상상력의 불꽃을 일으키기 위해서 물체를 마력적으로 포착하는 시각, 퍼스펙티브의 선택, 기법의 세련성, 특정한 모티프의 연출 등 다양한 방법을 구사하였다. 카메라로 촬영하는 것은 충동을 표현하는 데 방해가 되기는커녕, 글로 쓰거나 그림으로 그리는 것보다 훨씬 더 신속하게 자동

브라사이
층계다리

1933, 젤라틴 실버 인화,
22×15.5cm, 국립 현대 미술관,
조르주 퐁피두 센터, 파리

라 빌레트(La Villette) 호수와 우르크(l'Ourcq) 운하를 잇는 크리메 가(街, Rue de la Crimée)의 층계다리가 암흑의 제국으로 들어가는 마술다리처럼 보인다. 여기에서는 죽은 사물들이 깨어난다. 가동교(可動橋, 배가 자유로이 통과할 수 있도록 다리 중간을 위나 좌우로 움직일 수 있게 만든 다리: 역주)를 끌어올리는 가동도르래는 파수꾼처럼, 다리 난간은 천 개의 다리를 지닌 금속제 지네처럼 보인다. 브라사이는 후일 파리의 밤의 하층세계를 촬영하여 사진 예술가로 명성을 얻었다

한줄요약

• 초현실주의는 사진의 객관성이 착오임을 폭로한다.
• 초현실주의는 대신 다양한 꿈의 현실을 보여준다.

기술을 했다. 또한 카메라 셔터를 누름으로써 생겨나는 사진들은 이미지가 진실처럼 보여야 한다는 초현실주의자들의 요구를 완벽하게 충족시켰다.

회화에서 정확한 듯 현혹시키는 기법을 옹호했던 달리는 바로 이 때문에 1929년의 그의 에세이 「사진의 사실」에서 대물렌즈를 찬양하며, 이 "완벽하고 정확한 기계장치"는 "피로를 느낄 줄 모르고 속눈썹이 없는 투명한 눈의 시각"(=렌즈)으로 최고의 순수함과 시를 만들어낸다고 말한다.

하지만 카메라가 포착한 현실은 사진으로 완성되기 전에 마술적 변형을 거쳐야 초현실주의자들이 시적이라고 생각한 매력을 발산할 수 있었다. 이러한 변형은 브라사이의 파리 야경 사진이 보여주듯이 그 수법이 종종 매우 미묘하면서도 놀라운 효과를 발휘했다. 헝가리의 트란실바니아에서 태어난 브라사이는 1930년대 중반에 여러 사진 연작으로 센 강변의 대도시의 어두운 측면을 드러내 보였다. 이 사진의 무대와 대상들은 유령처럼 독자적으로 존재하면서 동시에 감상자를 몽유병자로 만든다.

미혹적 렌즈, 조작된 사진

브라사이는 미세한 변형을 구사했지만, 헝가리에서 파리로 이민을 온 앙드레 케르테스 등의 다른 미술가들은 바우하우스 사진에 전형적으로 나타났던 기법적 효과나 추상화에 의존했다. 하지만 바우하우스 사진가들과는 달리, 케르테스와 그의 초현실주의자 동료들은 1933년에 제작된 여성 누드 연작 〈디스토션〉에서 볼 수 있는 바와 같이 사진의 시적인 암시력을 중요시했다. 벌거벗은 신체를 재현하면서 특수한 렌즈를 사용하여 왜곡시킨 것이 에로틱한 카리스마를 감소시키기는커녕 신비에 넘친 아우라를 신체에 불어넣었다.

　초현실주의자들이 사진에 적용했던 조작에는 앞서 언급했듯이 여러 가지 종류가 있다. 조작은 카메라 앞이나 뒤에서 또한 노출 이전이나 도중이나 이후 모두에서 이뤄진다. 회화 콜라주에서부터 자

❖ **만 레이**
미국에서 태어난 만 레이는 20세기 미술 아방가르드의 가장 현란하고 다재다능한 인물 중 한 사람이다. 그는 화가, 그래픽 예술가, 오브제 예술가, 특히 사진 예술가로서 놀라운 상상력을 보유하고 있었으며, 1917년 뒤샹과 함께 뉴욕 다다 그룹을 창립했고 그의 첫 파리 체류 기간 동안 (1921-40) 초현실주의의 가장 중요한 아이디어 제공자 중 한 사람이 되었다. 오브제 미술과 사진 예술의 아이콘인 〈파괴할 수 없는 오브제〉(1923/1964, 96쪽 참조)와 〈앵그르의 바이올린〉(1924) 이외에 그는 실험영화 《바다의 별》(1928)도 제작했으며, 새로운 처리 기법("솔라리제이션", "레이요그래피")을 개발하여 사진술을 더욱 풍성하게 만들었다.

앙드레 케르테스
디스토션 60번
1933, 젤라틴 실버 인화,
25.2×20.3cm, 국립 현대 미술
관, 조르주 퐁피두 센터, 파리

케르테스의 이 사진은 디스토션
(뒤틀기, 왜곡)으로 재현된 광
범위한 누드 사진 연작의 하나이
다. 여성이 숨을 곳을 찾는 듯 소파
같은 가구에 몸을 밀착시키고 있
는 윗부분은 거의 전원적인 느낌을
자아내지만, 사진의 아랫부분에
서 이 가구는 오목하게 확대되어,
기괴하게 확장된 오른쪽 허벅다리
를 금방이라도 집어삼킬 듯한 탐욕
스런 목구멍으로 바뀐다. 이 사진
에서도 은밀히 보여주고자 하는 바
는, 남성을 집어삼킬 수도 있으며
동시에 상처 받을 수도 있는 여성
의 성욕의 이중적 성격이다.

주 쓰였던 방법을 응용하여 사진을 이질적인 요소로 보충하거나 다
른 방식으로 다시 손질하는 기법도 자주 실행되었다.

　1924년 만 레이는 〈앵그르의 바이올린〉에서 모사된 것을 조금만
수정해도 그 정체성을 모호하게 만들 수 있음을 뚜렷이 보여주었
다. 그는 나부의 등을 찍은 인화지에 바이올린의 f자 구멍을 그려 넣
음으로써 여성의 신체에 악기의 성격을 부여했다. 에로틱한 수수께
끼를 보여주는 이 작품은 미술사와도 연관되어 있다. 그의 사진의
모티프는 프랑스 회화의 대표작인 장 오귀스트 도미니크 앵그르의

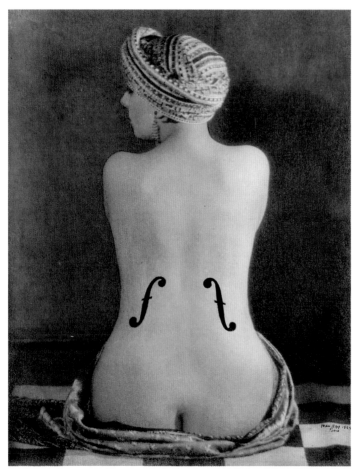

만 레이
앵그르의 바이올린
1924, 젤라틴 실버 인화지에 연필과 먹으로 수정하여, 마분지에 붙임, 31×24.7cm,
국립 현대 미술관, 조르주 퐁피두 센터, 파리

만 레이의 유명한 모델, 키키 드 몽파르나스가 여기에서 오달리스크로 포즈를 취하고 있다. 뒷모습을 보이고 있는 것이, 앵그르(오른쪽 그림 참조)가 하렘의 여인을 뒷모습으로 묘사하기를 즐겼던 것과 거의 비슷하다. 여성을 바이올린으로 용도 변경함으로써 이 장면의 에로틱한 성격이 부각된다. 이러한 용도 변경은 여성이 남성에게 소유될 가능성이 있으며 그 밖에 "장난감말"로 이용될 수 있음을 의미한다. 프랑스어 "Violon d'Ingres"는 "앵그르의 바이올린"이란 의미이외에 "장난감말"이란 뜻도 지니기 때문이다.

장 오귀스트 도미니크 앵그르
발팽송의 목욕하는 여인
1808, 캔버스에 유화,
98×146cm, 루브르 미술관, 파리

프랑스의 가장 중요한 의고주의 화가 중 한 사람인 앵그르는 당시의 동양유행을 좇아 목욕 전후의 수많은 오달리스크 누드화를 제작했다. 만 레이는 그의 아이러니한 복제품에서 팔다리를 묘사하지 않음으로써 바이올린 형태를 강조했으며 그의 모델에게 머리를 감상자 방향으로 약간 더 돌리게 했다. 앵그르 그림의 여성에 비할 때 만 레이의 여성은 한편으로는 더 추상화되어 있는 듯 보이지만 다른 한편으로는 분명 더 기대에 가득 차 있는 듯한 인상을 자아낸다.

만 레이
솔라리제이션

1931, 원화 1931, 1980년 새
로 인화, 24×30.1. 마초타 재단
Fondazione Mazzotta, 밀라노

만 레이의 이 사진은 눈에 띄게 균
형 잡힌 몸매에 검은 머리카락을
한 모델의 누드 및 반누드 사진 연
작의 하나이다. "솔라리제이션"
(사진에서 노출 과도에 의한 반전
反轉 현상: 역주)은 윤곽을 흐릿하
게 하고 여인의 신체를 영기(靈氣)
에 둘러싸이게 만들고 그녀의 검
은 머리카락을 가르마진 두 부분으
로 나누었는데, 가르마는 상처봉
합 혹은 어떻게 보면 여성의 성기
같은 느낌을 자아낸다. 이러한 미
학적 "교란"에도 불구하고 여인은
꿈에 빠진 듯 자신을 부여안고 있
으며, 고광택 포르노 잡지의 사진
갤러리에 나오는 어느 여인보다 더
에로틱하다.

〈발팽송의 목욕하는 여인〉(1808)을 이어받고 있는 것이다.

특히 만 레이와 라울 위박은 사진 작업을 하면서 기법의 새로운
가능성을 모색했다. 그들은 예를 들어 (가열하여) 높은 점도를 지닌
네거티브 감광유제를 사용하거나 노출 중에 음화의 위치를 변경했
다. 만 레이의 '솔라리제이션'은 매우 효과적임이 입증되었다. 이는
노출과 마찬가지로 사진용지에 햇빛이 추가적으로 더 들어오게 하
는 처리법이었다. 만 레이는 물체를 감광지에 일정 시간 동안 놓아
둠으로써 카메라 없이 사진을 생산하는 처리법(레이요그래피)도 고
안했다.

이 모든 방법들은 시적인 효과를 얻기 위해 사진 속의 현실을 일
부는 우연히 일부는 계획적으로 낯설게 만드는 데 이용되었다. 그
리하여 초현실주의 회화에서부터 드러났던 창작과정의 적극적 조
작과 자동기술 사이의 긴장이 초현실주의 사진에서 다시금 나타났
다. 한스 벨머는 많은 인형 사진을 촬영하면서 애너그램(철자치환) 방
식에 따라 무의식적인 배치를 시도함으로써 "자동기술법"의 접근방
법을 계속 구현하고 있었다.

연출된 현실

사진 모티프의 세련된 연출도 기법 실험 못지않은 흥미로운 결과를 낳았다. 초현실주의 회화와 마찬가지로 사람들은 환상적인 공간과 몽환장면을 구성하려고 하거나, 혹은 오브제 미술에서 자주 그랬듯 이 진부한 발견물의 마술적 측면을 보여줬다.

일상적 발견물을 마술적으로 조명하는 기법의 실례는 브라사이 와 달리가 1933년에 잡지『미노타우로스』에 선보였던 〈무의식의 조각상〉 연작에서 찾아볼 수 있다. 비누, 승차권, 케이크 덩어리 따위 가 카메라 렌즈 앞에서 수수께끼 같은 정체성을 지닌 미적으로 매력 있는 대상으로 변한다.

한때 피카소의 연인이었으며 (사진 교육을 받았던) 도라 마르는 피카 소가 그녀에게 그림을 그리지 말라고 권고하자 사진 창작으로 관심 을 돌려 새로운 현실을 디자인하는 데 높은 창의력을 발휘했다. 그 녀는 (아치형으로 기묘하게 일그러진 건축물 안에 새처럼 생긴 인물이 앉아 있는 것을 모사한 〈아스토르 가 29번지〉처럼) 옥죄는 듯한 초현실주의적 장면을 만들어냈을 뿐만 아니라 여성적인 것을 도발적으로 낯설게 모사한 사진을 제작했다.

브라사이
돌돌 말린 승차권
1932, 젤라틴 실버인화, 23.5×17cm, 국립 현대 미술관, 조르주 퐁피두 센터, 파리

단순한 차표가 카메라 렌즈 앞에서 곤충 모양의 조각상 내지 다른 (의 식) 세계로 들어가는 승차권으로 변모하며, 이 과정에서 차표의 장 식적 아름다움이 뚜렷하게 눈앞에 드러나고 글자들은 신비스러운 상 형문자의 성격을 띠게 된다. 아마 도 외딴 영역에서 이름 없이 19번 과 20번으로 살아가는 존재를 암 시하는 듯하다(프랑스어 "nu"= "벌거벗은").

도라 마르
아스토르 가 29번지

1936, 젤라틴 실버 인화, 채색,
29.4×24.4cm, 국립 현대 미술
관, 조르주 퐁피두 센터, 파리

배경은 왜곡된 퍼스펙티브를 지닌
표현주의 영화 건물 세트 같은 느
낌을 자아낸다. 여기에서 새의 머
리를 지닌 거대한 여성 인물이 감
상자를 바라보고 있다. 아케이드
의 소실선은 기울어져 있고 그 앞
에서 여성은 어린이처럼 벤치에 앉
아 흔들거리고 있다. 그녀는 마치
눈에 보이지 않는 소용돌이에 휩쓸
린 듯하다. 파리의 번화한 제8행
정구의 한가운데에서 세계가 와해
되고 있는 듯 보인다.

한줄요약

- 초현실주의 사진에서는 카
 메라 앞뒤에서 현실이 조작
 된다.
- 초현실주의 사진은 노출 동
 안에, 때로는 노출 이후에
 새로운 기법을 사용한다.

❖ 초현실주의 카메라

초현실주의 사진은 현실과 허구를 지속적으로 교차시키는 데 출중한 솜씨를 보인다. 이러한 효
과는 암시적인 모티프, 빛, 퍼스펙티브를 선택하고 기법을 조작하거나 인위적 현실을 배열함으
로써 성취된다. 초현실주의 사진에서 가장 흔히 볼 수 있는 제재는 에로스, 신비, 병적인 것이
다. 엘리 로타르(Eli Lotar, 1905-70)는 라 빌레트 도살장 지역의 부조리한 장면들을 보여주
며, 브라사이(본명 길라 할라츠, 1899-1984)는 〈파리의 야경〉(1933, 113쪽 참조)의 수수께
끼를 선보인다. 만 레이와 라울 위박(1910-85)은 기법 실험을 하고, 반면 클로드 카운(본명 루
시 슈봅, 1894-1954, 초현실주의 문학가 마르셀 슈봅의 질녀)과 도라 마르(1907-97)는 성
욕과 정체성을 주제로 다룬다.

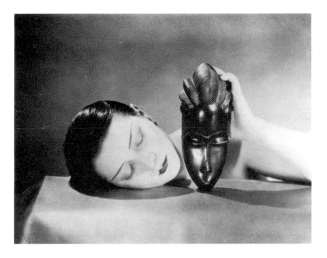

만 레이
흑과 백 Noire et Blanche
원화 1926, 1980년 새로 인화, 23×30cm,
마초타 재단 Fondazione Mazzotta, 밀라노

여기에서는 "흑과 백(noir et blanc)"의 대조뿐
만 아니라, 여성형 어휘를 선택한 데서 알 수 있듯
이, 흑인 여성(noire)과 백인 여성(blanche)의
대비가 중요하다. 이들은 얼굴선이 달걀형으로 닮
았고, 백인 여성의 머리는 앞모습으로 탁자에 놓여
있어 가면 같은 특징마저 띠는 반면, 흑단 마스크
는 그녀의 손으로 어루만져져 생명을 얻은 듯 보인
다. 만 레이는 그의 가장 아름다운 사진 중 하나인
이 사진에서 꿈과 현실의 마술적 접점을 매우 초현
실적으로 묘사하고 있으며, 이 접점은 여성 정신
의 밝으면서도 어두운 측면의 상징으로 해석될 수
있다.

클로드 카운
자화상
1928

클로드 카운은 그녀의 수많은 자화상에서 자신의
성적 정체성을 남녀양성보유자로 철저히 변화시
켰다. 그녀는 짧은 머리카락에 남성복을 입고 옷에
여성적 장식물을 달고서 나타난다. 이 사진에서는
짧게 깎은 머리카락이 가면과 시각적 통일을 이루
고 있으며, 젖가슴을 가리고 있음에도 여성임을 알
아볼 수 있는 인물은 이 가면 덕택에 익명성을 띠게
된다. 야릇하고 에로틱한 의식에 나오는 기이하고
생소한 여신 혹은 여배우라고나 할까?

만 레이
메레 오펜하임
원화 1933, 1980년에 새로 인화, 30
×24cm, 마초타 재단 Fondazione
Mazzotta, 밀라노

만 레이는 신체구조적 성징(性徵)
을 이용하여 세련된 유희를 연출하
고 있다. 그는 그의 뮤즈가 수동 인
쇄기의 플라이휠 뒤에 서 있는 모
습을 촬영하면서 그녀의 젖가슴을
가리고 휠의 손잡이가 남성의 음경
을 암시하게 만들었다. 오펜하임
의 왼팔에 묻은 인쇄 잉크는 육체
적인 것과 기계적인 것의 대담한
결합을 강조한다. 이러한 두 가지
처리에도 불구하고 이 사진의 성
적인 매력을 거의 육감적으로 느
낄 수 있다.

한줄요약
초현실주의 사진에서 에로스
는 유혹적이면서 동시에 당혹
스럽다.

굴절된 유혹적 시각

도라 마르의 여성 동료 루시 슈놉은 성적 모호성의 가면극을 주제로
삼았으며, 클로드 카운이란 남성 가명으로 발표했던 사진들로 훨씬
더 큰 센세이션을 일으켰다.

여성은 다른 어떤 초현실주의 미술형식보다 사진에서 훨씬 더 많
이 창작에 참여했다. 사진 예술가로 활동한 여성들은 기법적으로나
예술적으로 남성들 못지않았으며, 키키 드 몽파르나스 혹은 자신이
직접 유명한 미술가가 된 메레 오펜하임과 같은 일류 모델들의 기꺼
운 협력이 없었다면 남성들은 에로스를 들여다볼 수 없었을 것이다.

초현실주의 사진은 에로스를 묘사하면서 성역할을 의문시하거나
사도마조히즘적인 성향을 강조하거나 혹은 아이러니한 풍자를 함
으로써, 에로스를 유혹적이면서 동시에 낯설게 보이게 만든다. 그
리하여 초현실주의 사진은 현실과 꿈, 감각과 상상을 혼합시켜 수수
께끼 같이 모호한 의미를 지니는 사진 작품을 창작하는 미술로 완벽
하게 변모한다.

영화의 충격

초현실주의 사진이 가장 강력한 영향력을 발휘했던 분야는 인상적
인 사진들이 역동적으로 연속되는 활동사진이었다. 영화는 1920년
대에 예술적 아방가르드의 정평 있는 매체가 되었고 파리의 초현실
주의자 모두는 특히 슬랩스틱과 호러(또한 그들 자신의 미술에 두드러지
게 나타나는 비합리성과 공포)를 애호하는 영화 팬들이었다.

영화는 몽타주와 오버랩의 기법으로 변화를 묘사하고 무의식적
인 것을 보여줄 수 있는 훌륭한 가능성을 제공했다. 이러한 잠재성
에 비할 때 실제 제작된 초현실주의 영화 작품은 소수에 지나지 않았
지만 이 장르에 진정한 이정표를 세웠다.

초현실주의자들은 고전적 서사영화에 거리를 두었으나, 통용되
던 실험영화의 추상성 또한 회피했다. 초현실주의자들의 장기는 현

실과 유사한 장면을 만들어 도발적이고 당혹스럽고 위압적인 직관적 효과를 거두는 것이었다. 이 장면들이 중시한 것은 (아라공에 따르면) 관객의 "얼굴을 강타"하는 것이었다.

프랑시스 피카비아와 르네 클레르가 제작한 《막간》(1924)과 같은 선구적 작품에 열광한 사람은 소수에 그쳤으며, 1928년에는 최초의 소동이 초현실주의자들 내부에서 일어났다. 《조개와 성직자》의 감독 제르멘 될락이 시나리오 작가 앙토냉 아르토가 바랐던 만큼 "눈에 충격"을 가하지 못하자 아르토가 될락을 비판했던 것이다. 살바도르 달리와 루이스 부뉴엘이 1928년 10월에 제작한 영화 《안달루시아의 개》에 이르러서야 비로소 강렬한 충격이 발생했다.

"옛날 옛적에……"라는 악의 없는 첫 자막 다음에 영화사상 가장 유명한 장면이 뒤따른다. 한 여인의 눈을 면도칼로 자르는 것이다(15쪽 참조). 부뉴엘 자신이 배우로 등장하여 눈을 절개했다는 사실이 이 행위의 중의성을 암시한다. 관객의 눈을 열어 새로운 시각을 지니도록 만들며, 아울러 전통적 줄거리를 포기함으로써 관객의 관람 습관을 공격하는 것이다. 줄거리 대신에 맥락이 없어 보이는 야릇한 장면들이 이어진다. 한 남자가 소녀의 드러난 젖가슴을 탐욕스럽게 움켜쥔 다음 성직자 두 명과 당나귀 시체로 가득 찬 그랜드피아노 두 대를 끌고 방을 통과한다. 마지막에는 남녀가 눈이 멀어 바다에 서 있다.

부뉴엘의 천재적 후속 작품 《황금시대》(1930)에 달리는 적극적으로 참여하지 않았다. 부뉴엘은 이 영화에서 '미친 듯한 사랑 Amour

《황금시대》의 1933년경 스페인어 포스터

보수적 관객들은 부뉴엘의 영화를 『소돔 120일』(도착적 성욕을 묘사한 마르키 드 사드의 소설: 역주)같다고 느꼈다. 부뉴엘은 실제로 마르키 드 사드의 악명 높은 소설로부터 착상을 얻어 마지막 주연酒宴 장면을 만들었다. 포스터는 그 이전 장면들 중 하나를 모티프로 삼고 있으며 이 장면에서 남성과 그의 연인은 충동적으로 서로를 "잡아먹는다". 이 작품은 오늘날 도덕 규범이 완화됨에 따라 과거만큼 충격적이지는 않지만, 뛰어난 서사적 시각을 통해 영화사의 걸작으로 남아 있다.

❖ **루이스 부뉴엘**

"바흐가 오르간을 연주하듯 그는 영화를 연주했다." – 장 뤼크 고다르는 그 자신과 마찬가지로 영화사상 가장 중요한 감독 중의 한 사람이었던 루이스 부뉴엘에 관해 이렇게 말했다. 부뉴엘은 장 엡스탱의 조감독(《어셔 가의 몰락》, 1928)으로 시작하여 초현실주의의 가장 중요한 두 영화 《안달루시아의 개》(달리와 함께 만듦, 1928), 《황금시대》(1930)를 제작했다. 그의 스타일은 이후 계속 변화했으나, 암시적 시각, 도발적 담론은 《비리디아나 Viridiana》(1972) 혹은 《부르주아의 은밀한 매력》(1982)과 같은 대작들의 특징으로 남았다.

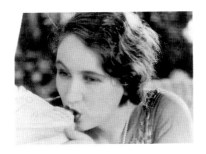

루이스 부뉴엘
황금시대
1930, 영화스틸사진

히치콕의 《스펠바운드》에 쓰인 자신의 미술 디자인 앞에 서 있는 살바도르 달리

1945

초현실주의가 할리우드에 가다: 알프레드 히치콕은 그의 영화 《스펠바운드》(그레고리 펙, 잉그리드 버그만 주연)(우리나라에서는 《망각의 여로》라는 제목으로 개봉됨: 역주)의 몽환장면 디자인을 위해 달리와 계약했다. 히치콕이 달리의 회화의 "예리한 윤곽선", "긴 그림자, 무한한 거리와 소실선 …… 형태 없는 얼굴"을 높이 평가했기 때문이었다.

fou'과 사회적 도덕규범 사이의 갈등을 묘사하며 대략 30개의 ("기발한 착상들"에 기초한) 장면을 이용하여 이야기를 전개한다. 해골로 변한 주교들 앞에서 유명 인사들이 도시 건립 미사를 올리려 하는데, 남녀 한 쌍이 진흙에서 희열에 빠져 성교를 하는 바람에 방해를 받는다. 사람들이 이들을 잔혹하게 떼어놓자 남자가 격렬한 공격적 발작을 일으킨다. 그는 베개를 물어뜯고, 주교 한 사람을 창 밖으로, 기린 한 마리를 바다로 던져버리는 등 광포한 행동을 계속한다. 여자의 욕구불만은 결국은 대리석 동상의 발가락에 대체 구강성교를 하는 것으로 분출된다.

《안달루시아의 개》를 초현실주의 영화 선언이라 한다면, 《황금시대》는 반교회적이며 신성모독적인 태도를 노골적으로 드러내면서 성욕 억압을 가차 없이 비판하는 것을 중점으로 삼고 있다. 이는 엄청난 스캔들을 일으켰으며, 그리하여 파리에 있던 "스튜디오 28"의 홀이 파괴되고 현관에 걸려 있던 만 레이, 피카소, 피카비아의 사진들이 격분한 관객들에 의해 훼손되었다.

오늘날 돌이켜 생각해보면 이러한 센세이션은 초현실주의자들에게 적시에 일어나 주기는 했지만, 이보다 훨씬 더 중요한 것은 암시적 시각 언어였다. 이는 당시에 생성되어 오늘날 우리가 구사하는 영화적 환상과 광고의 시각을 개척했으며, 여기에서는 우연하게 보이는 것도 항상 그 효과가 치밀하게 계산된 것이다.

초현실주의의 자취를 찾아가는 여행안내

초현실주의 미술의 가장 중요한 컬렉션을 소장하고 있는 곳은 파리 조르주 퐁피두 센터의 국립 현대 미술관이며, 그 다음은 뉴욕의 현대 미술관(MoMA)이다. 하지만 런던의 테이트 현대 미술관과 많은 독일 미술관, 특히 노르트라인 베스트팔렌 미술 컬렉션도 주목할 만한 작품들을 소장하고 있다. 그 밖에 각 초현실주의 미술가들의 미술관과 기념관들이 각자의 고향에 세워져 있다. 브뤼셀의 왕립 미술관 단지는 미술관이 소장한 광범위한 마그리트 컬렉션을 전시하기 위해 독자적 미술관을 신축하였다(2007년 개관).

독일

함부르크 미술관 Hamburger Kunsthalle
Glockengießerwall, 20095 Hamburg
Tel. 040 – 428 131 200, www.hamburger-kunsthalle.de
노르트라인 베스트팔렌 미술 컬렉션(20세기 미술) Kunstsammlung
　　Nordrhein-Westfalen
Grabbeplatz 5, 40213 Düsseldorf
Tel. 0211-8381-130, www.kunstsammlung.de
베를린 국립 미술관 신관 Neue Nationalgalerie
Potsdamer Straße 50, 10785 Berlin
Tel. 030-266-2651, www.smb.spk-berlin.de
모던 피나코테크 Pinakothek der Moderne
Barerstraße 40, 80333 München, Tel. 089-23805-360, www.
　　pinakothek.de/pinakothek-der-moderne
슈투트가르트 국립 미술관 Staatsgalerie Stuttgart
Konrad-Adenauer-Straße 30-32, 70173 Stuttgart
Tel. 0711-470 40 250 혹은 470 40 228, www.staatsgalerie.de
브륄 막스 에른스트 미술관 Max Ernst Museum Brühl
Gomesstraße 42 / Max-Ernst-Allee 1, 50321 Brühl
Tel. 01805-743 465(라인란트 문화안내 kulturinfoRheinland)
www.maxernstmuseum.de
슈베린 국립 미술관 Staatliche Museen Schwerin (마르셀 뒤샹 복합
　　관 Marcel Duchamp Komplex)
Alter Garten 3, 19055 Schwerin
Tel. 0385-5958-0, www.museum-schwerin.de/museum/
　　sammlung/duchamp.htm

프랑스

국립 현대 미술관 Musée National d'Art Moderne (조르주 퐁피두 센터)
Place Georges Pompidou, 75004 Paris
Tel. 0033-(0)1-44 78 133, www.centrepompidou.fr

벨기에

르네 마그리트 미술관 Musée René Magritte (마그리트가 살았던 집)
Rue Esseghem 135, 1090 Brüssel
Tel. 0032-(0)2-428 26 26, www.magrittemuseum.be
브뤼셀 왕립 미술관 Musées royaux des Beaux-Arts (마그리트 미술관
　　신축)
Place Royale, 1000 Brüssel
Tel. 0032-(0)2-508 32 11, www.fine-arts-museum.be

영국

테이트 현대 미술관 Tate Modern
Bankside, London SE19TG
Tel. 0044-(0)-20 7887 8008 (안내녹음), minicom 0044-(0)-20
　　7887 8687, www.tate.org.uk

스페인

달리 극장 미술관 Teatre-Museu Dalí
Plaça Gala-Salvador Dali, 5, 17600 Figueres
Tel. 0034-(0)972-677 500, www.salvador-dali.org/museus/
　　figueres
살바도르 달리 미술관 Casa-Museu Salvador Dalí (달리가 살았던 집)
Portlligat, 17488 Cadaqués
Tel. 0034-(0)972-251 015, www.salvador-dali.org/museus/
　　portlligat
갈라 달리 미술관 Casa-Museu Castell Gala Dalí (갈라 달리가 살았던
　　집)
Plaça Gala Dalí, 17120 Púbol-la Pera
Tel. 0034-(0)972-488 655, www.salvador-dali.org/museus/
　　pubol

미국

뉴욕 현대 미술관 Museum of Modern Art
11 West 53 Street (5th Avenue와 6th Avenue 사이)
New York NY 10019-5497
Tel. 001-(0)212-708-9400, www.moma.org

색인

색인(굵은 숫자는 도판이 실린 페이지 숫자임)